KB150454

무대에서 최형인과 놀다

최형인의 공연기록 I
한여름 밤의 꿈

번역 원본 :

『THE RIVERSIDE SHAKESPEARE』
중 『A Midsummer Night's Dream』

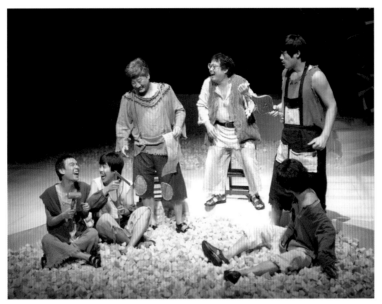

연극 공연 준비를 위해 배역을 나누고 있는 직공들

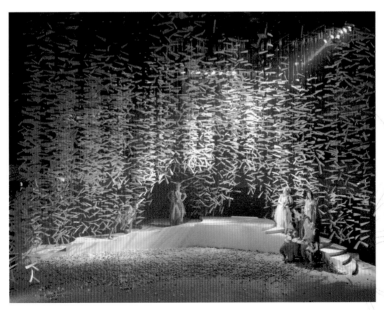

요정 왕 오베론과 여왕 티테니아의 대립

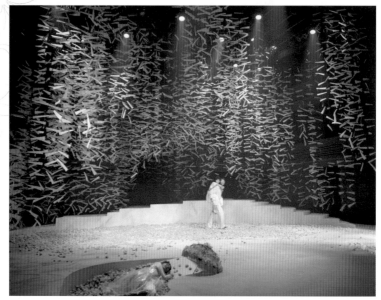

아테네를 떠나 숲을 헤매는 라이샌더와 헬레나

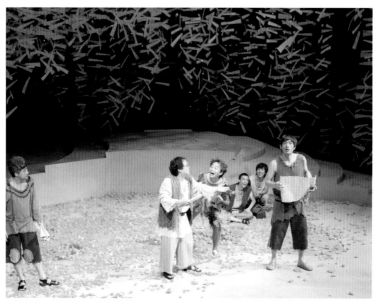

숲 속에서 연극 연습을 하는 직공들과 구경하는 퍽

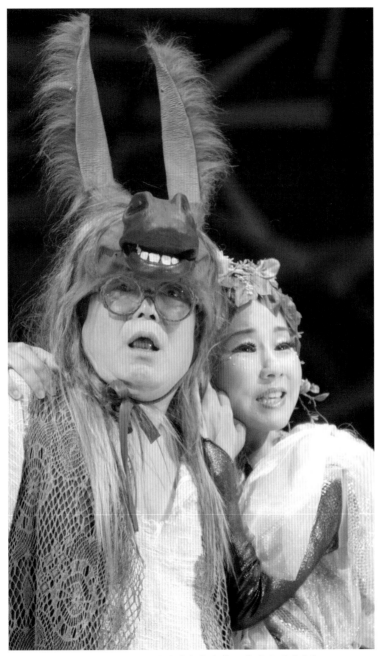

당나귀로 변한 보텀에게 사랑에 빠진 요정 여왕 티테니아

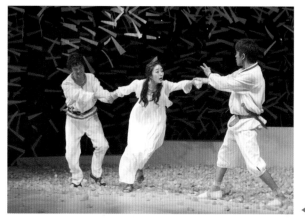

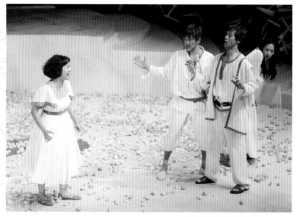

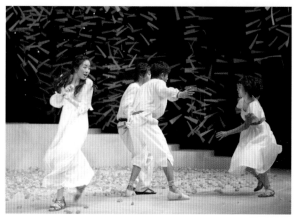

_1 헬레나를 차
지하기 위한
쟁탈전을 벌
이는 라이샌
더와 드미트
리어스

_2,3 화가 난 허
미 어 에 게 서
헬레나를 보
호하려는 라
이샌더와 드
미트리어스

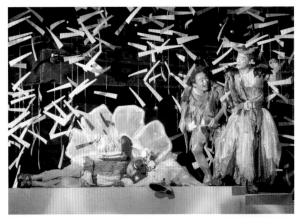

1▶

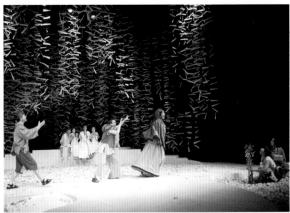

2,3▶▼

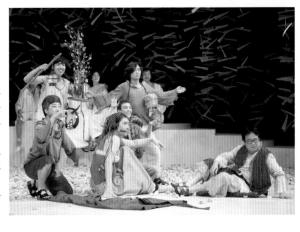

_1 당나귀 보텀
 을 안고 잠든
 티테니아와
 구경하는 오
 베론, 퍽

_2,3 귀족들 앞
 에서 결혼 축
 하 연극을 선
 보이는 직공
 들

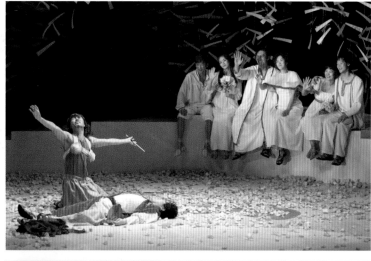

◀1

◀2

_1 귀족들 앞에서 결혼 축하 연극을 선보이는 직공들
_2 공연 후 커튼콜 장면

무대에서 **최형인**과
놀다

최형인의 공연기록 I

한여름 밤의 꿈

A Midsummer Night's Dream
번역 원본 : 『THE RIVERSIDE SHAKESPEARE』 중
『A Midsummer Night's Dream』

원작 | 셰익스피어
번역 · 연출 | 최형인

평민사

순서

• 들어가며 —— 11
• 한여름 밤의 꿈 2009 —— 12

• 한여름 밤의 꿈
　_ 제 1 막 —— 17
　_ 제 2 막 —— 35
　_ 제 3 막 —— 65
　_ 제 4 막 —— 111
　_ 제 5 막 —— 127

• 최형인의 〈한여름 밤의 꿈〉 —— 159
　다르지 않은 듯, 다른…
　극단 한양레퍼토리와 〈한여름 밤의 꿈〉

들어가며

「핏줄」(The Blood Brothers)을 창단 공연으로 1992년에 극단 한양 레퍼토리는 창단되었다. 그 후부터 30~40여 편의 작품을 공연해 왔고 2009년 6월 27일부터 8월 2일까지 예술의 전당 내에 있는 자유소극장에서 셰익스피어 원작 「한여름 밤의 꿈」을 공연한다.

나이 육십이 되어 생각을 해 보니 그 많은 공연을 해 왔지만 연극의 특성상 공연이 끝남과 동시에 모든 게 사라져버려 후배들에게 자료로 남겨줄 게 없었다. 그래서 공연 대본이라도 인쇄물로 남겨야겠다는 생각에서 이 책을 출판하기로 했다.

극단 한양레퍼토리는 졸업생들의 배움과 경험의 터전이자 더 넓은 세계로의 발판으로 존재해 왔다. 졸업을 하고도 쉼이 없이 계속 무대에서 연기를 하며 영화 혹은 TV 관계자들에게 뽑혀가기도 했다. 이렇게 해서 유오성, 권해효, 설경구, 이문식 등 소위 연기 잘하는 배우들이 배출되었고 연극계에 좋은 공연들도 선보일 수 있었다.

앞으로 극단 한양레퍼토리에서 올렸던 공연 대본들을 계속 출판할 것을 계획하고 있으니 후배 연극인들에게 많은 도움이 되기를 바란다.

한여름 밤의 꿈 2009

2009년이 작품 이름 뒤에 붙은 이유는 '85, '91, '95년에 내가 이 작품을 공연했었고 이번이 네 번째이기 때문이다.

번역을 정말 공들였다.

직역을 하고 입에 옮겨서 대사를 해 가며 고치기를 네 번 이상.

그리고 연습하면서 수정, 공연하면서 또 수정했다.

나는 관객이 직접적으로 배우와 동시에 느낄 수 있어야 좋은 공연이라고 믿는다.

연극 관람이 다른 예술 작품 감상과 다른 점이 바로 살아있는 관객이 살아있는 예술가와 같은 장소에서 동시에 작품을 주고 받는다는 것인데 셰익스피어 작품 역시 예외여서는 안 된다. 그래서 모든 대사가 관객에게 즉각적으로 이해될 수 있도록 번역에 힘을 기울였던 것이다. 그랬더니 배우들은 매우 쉽게 셰익스피어에 접근했고 대사 속의 아름다운 그림들은 관객에게 선명하게 전달되었다.

연출도 어렵지 않았다. 이야기는 재미있고 셰익스피어라고 하나 우리 극을 하는 거와 다르지 않았기 때문에 배우들은 쉽게 배역화될 수 있었다.

나는 이번 공연을 연출하면서 초자연적인 요정들과 광적이라고

할 수 있는 연인들, 극히 이성적이고 정상적인 귀족들과 상상력이 정상 이하인 직공들의 특성을 선명하게 보여주며 그들을 넘나들며 장난을 치는 퍽을 통해 '심각하게 보지 않는다면 삶은 행복할 수 있다'는 꿈을 보여주고 싶었다.

이번 공연은 나에게 많은 기쁨을 주었다.

'95년, 그러니까 14년 전 젊은 청년들이었던 이문식, 안내상, 신용욱, 홍석천, 그리고 어린 처녀였던 임유영이 다시 함께 공연을 해서였고 떠오르는 별 김효진, 정선아, 조한준, 늦깍이 학생 최진영, 내 동생 최용민, 제일 오래된 제자 류태호, 잘 나가는 김보영, 재주덩어리인 (요정1을 하기에는 너무 아까웠던) 구원영, 김정연, 마두영, 장준휘, 작아도 목소리는 쩌렁쩌렁 울리는 조연호, 앞으로 확실히 뜰 이상홍, 전정훈, 김영환, 신동선, 손철민, 김미선, 김희연, 그리고 귀여운 재학생 아가들과 좋은 앙상블 작업을 할 수 있어서였다.

아마 앞으로 14년이 흐르면 글쎄… 배우들은 계속 출연을 할 수 있을 것이다. 지금의 아가들이 그때는 중심에서. 「한여름 밤의 꿈」은 계속 꾸게 되리라고 확신한다. 이들 중 누군가에 의해서.

한여름 밤의 꿈

A Midsummer Night's Dream

등장인물

티시어스 … 전정훈
히폴리타 … 박민영
라이샌더 … 조한준
드미트리어스 … 최진영
허미어 … 정선아
헬레나 … 김효진
이지어스 … 조연호
필러스트레이트 … 김영환
피터 퀸스 … 류태호 / 안내상
닉 보텀 … 최용민 / 이문식
프란시스 플루트 … 홍석천 / 권동호
톰 스노트 … 장준휘 / 신동선
로빈 스타블링 … 이상홍 / 고영민
스너그 … 손철민
오베론 … 신용욱
티테니아 … 임유영 / 김보영
펙 … 마두영
요정 1 … 구원영 / 김정연
좀나방 … 김희연 / 정인이
거미집 … 이강우
겨자씨 … 김미선
콩꽃 … 신창주

티시어스 저택의 홀

티시어스, 히폴리타, 필러스트레이트, 몇 명의 시종 등장.

티시어스 히폴리타, 우리의 결혼식이 다가오는군.

나흘만 즐겁게 보내면 초승달이 뜨겠지.

이번 그믐달은 참 느리게 기운다.

지루해. 돈 많은 과부엄마나 계모의 상속을 기다리는

아들의 심정이 이럴거야.

히폴리타 그까짓 나흘, 해가 네 번만 뜨면 금방 어둠 속에 잠길 텐데요.

그 네 번의 밤을 꿈을 꾸면서 보내버리면

하늘에 은으로 만든 활 같은 초승달이

우리의 결혼식 날 밤을 축하해주러 떠오를 거예요.

티시어스 필러스트레이트, 축제 분위기를 조성하라구.

가서 아테네 젊은이들을 즐겁게 해줘.

청승은 장례식에서 떨고
궁상들은 결혼식에 못오게 해.
(필러스트레이트 퇴장)
히폴리타, 내가 칼을 써서 구혼하고
상처를 내고 얻은 사랑이지만
결혼식만은 화려하게, 축제처럼 즐겁게 해줄게.

이지어스, 허미어, 라이샌더, 드미트리어스 등장.

이지어스 안녕하십니까, 고명하신 공작님?

티시어스 안녕하시오, 이지어스. 웬일이요?

이지어스 딸년 허미어 때문에 속상하고 화가 나서 왔습니다.
　　　　드미트리어스, 이리 나오게.
　　　　공작님, 딸과 결혼시키기로 한 청년입니다.
　　　　라이샌더, 이리 나와.
　　　　공작님, 우리 딸애를 완전히 홀려논 놈입니다.
　　　　너, 라이샌더 너, 달밤에 저 애 창문 아래에서
　　　　세레나데를 부르면서 사랑을 노래하고,
　　　　네 머리카락을 잘라서 팔찌, 반지, 브로치를 만들어주고
　　　　장난감, 꽃다발, 달콤한 과자로 애를 홀렸지.
　　　　약아빠져 갖고는!

아버지 말이라면 무조건 따르던 애의 마음을 훔쳐서
고약한 반항아로 만들어버렸어.
공작님, 딸년이 공작님 앞에서
드미트리어스와 결혼하기를 거부한다면,
이 나라 법대로 딸년의 운명을 결정할 수 있는
애비의 권리를 제게 주십시오.
이 청년한테 시집을 가든가 아니면 죽든가.

티시어스 어떡할래, 허미어? 내 한마디만 할까?
너의 아름다운 육체를 만들어 주신 분이 아버지이시니
아버지는 너한텐 하나님이다.
아버지가 양초로 널 찍어내듯 만들었으니
녹이는 것도 아버지의 마음대로 아니겠니?
드미트리어스는 괜찮은 사람 같은데.

허미어 라이샌더두요.

티시어스 사람만 보면 그렇겠다.
근데 이 경우에는 아버지의 승낙을 얻지 못했으니
저 사람이 남편감으로는 더 낫다고 할 수밖에 없지.

허미어 아버지는 왜 나처럼 보는 눈이 없을까요?

티시어스 아니, 오히려 네가 아버지처럼 보는 눈이 있어야지.

허미어 용서하세요, 공작님.
제가 어디서 이런 용기가 생겼는지,

어떻게 감히 겁도 없이 공작님 앞에서 질문을 하는지.

하지만 공작님 말씀해 주세요.

제가 드미트리어스와 결혼을 안 한다면

어떤 벌을 받게 되나요?

티시어스 죽던가, 아니면 영원히

남자 없이 살던가.

그러니까 허미어, 네가 원하는 게 뭔지 스스로에게 묻고

네가 얼마나 젊은지

네 피가 얼마나 뜨거운지 느끼거라.

아버지 말을 안 들으면 캄캄한 수녀원에 갇혀서

일생을 영원히 처녀로

차디찬 달님을 보며 조용히 찬송가나 부르며 살아야 할 텐데

그럴 수 있겠니?

뭐 그런 순결한 일생은 하늘에서 볼 땐 좋아하겠지만

네 장미 향기를 널리 퍼뜨리는 게 땅에서는 훨씬 행복하

지 않을까?

만져 주는 사람도 없이 홀로 폈다가 시들어 죽는 것보다는?

허미어 제 영혼이 말하길,

마음에도 없는 남자에게

처녀성을 바치느니

차라리 홀로 피었다가 시들어 죽으라고 하네요.

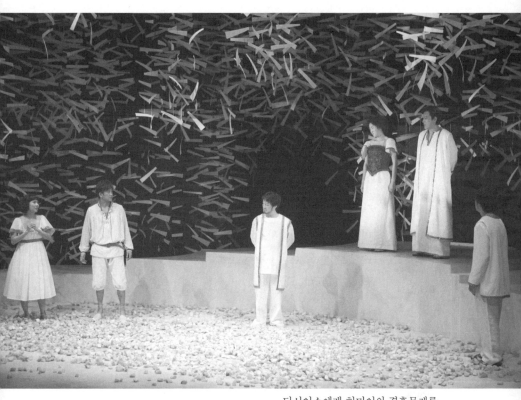

티시어스에게 허미어의 결혼문제를
상의하는 이지어스
[티시어스(전정훈), 허미어(정선아), 이지어스(조연호)]

티시어스 영원을 약속하는

우리 결혼식이 있는 초승달 밤까지

다시 생각해볼 시간을 주마.

아버지를 거역한 죄로 죽든가,

아버지의 뜻을 받들어 드미트리어스와 결혼을 하든가.

아니면 순결의 여신 다이아나의 재단에서

영원히 독신으로 지낼 맹세를 하든가.

드미트리어스 거봐, 허미어. 라이샌더, 이제 정신 차리고 포기하시지.

라이샌더 허미어 아버님이 널 사랑하니까 너는 아버님하고 결혼해라.

허미어는 나를 사랑하게 놔두고.

이지어스 못된 놈. 그래, 드미트리어스를 사랑한다.

그래서 내 소유물을 내가 사랑하는 사람한테 주겠다.

내 딸에 대한 나의 모든 권리를

드미트리어스한테 양도하겠다구.

라이샌더 공작님, 저도 쟤만큼 자격이 있어요.

재산도 많고 쟤보다 허미어를 더 사랑하고

어디로보나 나으면 나았지

드미트리어스보다 못하지 않거든요.

그런데 이런 거 다 소용없구요,

허미어가 저를 사랑한다는 사실이 중요해요.

제가 왜 제 권리를 포기해야 되나요?

면전에서 얘기 안할려고 했는데,

쟤, 정말 나쁜 애예요.

지금까지 헬레나를 죽자고 쫓아다녔어요.

불쌍한 헬레나는 마음 다 주고

쟤를 신처럼 떠받들며 목을 매고 기다리는데.

저런 더러운 바람둥이를.

티시어스 나도 그 정도는 들었지.

그래서 드미트리어스를 한 번 만나려고 했었는데

내 일이 워낙 바쁘다보니─

(일어나면서) 드미트리어스하고 이지어스, 나와 같이 가지.

따로 할 얘기가 있으니.

허미어야, 잘 생각해. 아버지 뜻을 따르던지

아니면 아테네 법을 따르던지,

나도 어쩔 수 없구나.

죽던가, 홀로 살던가란다.

갑시다 히폴리타, 나의 사랑.

자, 어서들 가지.

이지어스 예. 기꺼이.

라이샌더와 허미어만 남고 모두 퇴장.

라이샌더　왜 그래? 허미어. 얼굴이 창백해.

　　　　　왜, 무엇 때문에 내 장미가 이렇게 빨리 시들었을까?

허미어　　비가 오질 않았잖아.

　　　　　내 폭풍의 눈물을 빗물로 쓰면 좋을텐데.

라이샌더　어떡하지? 소설이나 역사책에 보면

　　　　　진실한 사랑은 언제나 시련을 당하게 돼 있어.

　　　　　가문의 차이라든가—

허미어　　아, 너무 무거운 십자가야.

　　　　　보통 사람을 사랑할 수 없을 정도로 높은 가문에서 태어

　　　　　났다는 건.

라이샌더　혹은 나이 차이가 심하다던가 —

허미어　　아, 잔인해! 젊은 사람과 결혼하기에 너무 늙었다는 건.

라이샌더　혹은 집안 사람들이 반대한다고 해서—

허미어　　지옥이야. 자신이 아닌 남들이 애인을 택한다는 건.

라이샌더　축복받은 한 쌍도

　　　　　전쟁이나 병, 죽음으로 위협을 당하면서

　　　　　그들의 사랑도 소리처럼 순간적이고

　　　　　그림자처럼 재빠르고 꿈처럼 짧아져.

　　　　　칠흙같은 밤의 번개가

　　　　　하늘과 땅을 순식간에 비춰주듯 순간적으로.

　　　　　"저거 봐", 하기도 전에 어둠이 삼켜버려

밝은 희망이란 그렇게 순식간에 빛을 잃는 거야.

허미어 진정한 연인들이 늘 좌절을 당해야 하는 게 삶의 법칙이라면,

그리움, 꿈, 한숨과 눈물이

언제나 사랑을 따라 다녀야 한다면,

사랑의 전통적인 십자가라고 생각하고

우리 참고 견디는 힘을 키우자.

라이샌더 그래, 잘 생각했어. 허미어, 그러니까 잘 들어.

나한테 돈 많은 고모가 계시는데

날 아들처럼 여기셔.

아테네에서 좀 떨어진 시골에서 살고 계시는데,

우리 거기서 결혼하자.

아테네의 끔찍한 법률도

거기까진 못 쫓아올거야.

정말 날 사랑한다면,

내일 밤 몰래 아버지 집을 빠져나와서

우리가 헬레나하고 놀던

그 숲에서 만나.

오월의 축제 때 만났던 그 숲에서

너를 기다리고 있을게.

허미어 알았어, 라이샌더. 약속해.

큐핏의 가장 강한 활과

가장 빠른 황금화살에 대고,

비너스의 비둘기의 일편단심과

남자들이 깨뜨린 모든 맹세에 걸고 약속할게.

내일 거기서 만나.

라이샌더 꼭이야, 허미어. 저기 헬레나가 오네.

헬레나 등장.

허미어 아름다운 헬레나, 어디 가?

헬레나 아름다워? 누가? 아름답다는 말 취소해.

드미트리어스는 니 아름다움에 넋이 나갔어.

아, 넌 이뻐서 좋겠다!

니 눈은 사람을 끌어당기고

너의 재잘대는 목소리는 보리가 푸르고 찔레꽃 피는 봄날

목동의 귀에 들리는 종달새 노래보다 더 귀여워.

병은 전염된다며? 생긴 건 전염 안되니?

지금 당장 니 생김새가 전염병처럼

내 귀에 니 목소리가, 내 눈엔 니 눈이,

그리고 내 혀엔 니 혀가 만들어내는 달콤한 멜로디가

전염병처럼 옮았으면 좋겠다.

이 세상이 내 것이라면 드미트리어스만 빼고

너한테 이 세상을 다 줄 수 있는데.

좀 가르쳐 줘. 어떻게 하면 너처럼 되는 거야?

드미트리어스의 사랑을 사로잡는 비결이 뭐냐구?

허미어 인상을 써도 날 사랑하네.

헬레나 그래? 니 인상 좀 보여줘. 나도 미소 대신 인상 쓰게.

허미어 욕을 하는데도 날 사랑한대.

헬레나 내 기도가 네 욕만도 못하구나.

허미어 내가 미워하면 할수록 더 쫓아다녀.

헬레나 난 사랑하면 할수록 더 싫어해.

허미어 헬레나, 그 남자의 바람기가 내 잘못은 아니다.

헬레나 니가 예쁜 게 잘못이지. 그 잘못 내가 저지르고 싶단말야!

허미어 걱정마. 그 사람 다신 내 얼굴을 못 볼 거야.

라이샌더하고 나 도망가기로 했어.

라이샌더를 만나기 전엔 아테네가 낙원이었는데

사랑의 힘이 뭔지

낙원을 지옥으로 만들었단다.

라이샌더 헬레나, 너한테만 비밀을 말해줄게.

내일 밤 달그림자가 바닷물에 비추고

풀잎에 진주이슬이 맺힐 때,

우린 아테네의 성문을 몰래 빠져나가서 도망갈 거야.

허미어 우리가 가끔 누워서

비밀을 털어놓던 그 숲 있잖아.

저 사람하고 거기서 만나

아테네를 등지고

새로운 동무를 찾아

낯선 곳으로 떠나기로 했어.

잘 있어, 내 소꿉친구야.

우리를 위해서 기도해 줄 거지?

너한테도 행운이 와서 드미트리어스와 짝이 됐으면 좋겠어.

그럼 라이샌더, 약속 꼭 지켜야 돼.

내일 자정까지는 보고 싶어도 참기야.

라이샌더 참아야지, 허미어.

(허미어 퇴장)

헬레나도 잘 있어.

니가 드미트리어스한테 반한 만큼 드미트리어스도 너를

사랑하게 되길 빌게.

(퇴장)

헬레나 행복은 왜 사람을 차별하는 거야?

아테네 사람들 모두 저 애나 나나 똑같이 예쁘다고 하는데,

그럼 뭐해? 드미트리어스가 그렇게 생각하지 않는 걸.

다 아는데 저만 몰라.

하긴 그이가 허미어 눈에 끌려서 넋을 잃은 거나

내가 그이한테 반한 거나 똑같이 한심한 거지.
천하고 상스럽고 경멸스러운 것도
사랑에 빠지면 멋있고 고상하게 보인다잖아.
사랑은 눈으로가 아니라 마음으로 보는거니까.
그러니까 날개달린 큐핏이 장님으로 그려졌지.
거기에다 사랑의 마음은 제대로 된 판단력도 없잖아.
앞도 못 보면서 날개가 있으니 더 엉망이 될 수밖에.
그러니까 사랑은 애들이나 하는 짓이지.
눈에 콩꺼풀이 씌여 엉뚱한 사람이나 좋아하고.
그리고 사랑의 신 큐핏도 거짓말만 해.
드미트리어스도 허미어한테 눈을 뺏기기 전까진
나만이 자기의 사랑이라고 맹세를 우박같이 쏟더니,
허미어 쪽에서 부는 열풍을 받더니만,
그 우박이 싹 녹아버리면서 약속을 깼잖아.
가서 그이한테 허미어가 도망간다고 얘길 해 줄래.
그러면 그이는 내일밤
그 애를 숲까지 쫓아가겠지.
그이한테 잘 보이기 진짜 어렵다.
근데 허미어를 쫓아가는 그이 모습을
쫓아가면서 보는 나는 또 얼마나 아플까?
(퇴장)

제 2 장

아테네, 퀸스의 집.

퀸스, 보텀, 스너그, 플루트, 스노트, 스타블링 등장.

퀸스　다들 왔어?

보텀　한 사람씩 호명을 하는 게 어때?

퀸스　공작 내외의 결혼식 날 밤에 우리가 연극 할 건데 이건 출
연할 사람들의 명단이야. 아테네를 샅샅이 뒤져서 맞는 사
람들만 뽑은 거야.

보텀　피터 퀸스, 일단 뭐에 관한 연극인지 말해줘. 그리고 나서
배우 이름을 부르고 본론으로 가자.

퀸스　이 연극의 제목은 슬프디 슬픈 희극, 〈피라머스와 티스비
의 참혹한 죽음〉이야.

보텀　아주 훌륭한 작품인데. 아주 재밌겠어. 좋아, 이젠 적어온
대로 배우의 이름을 부르지. 자, 좀 넓게 앉으시지들.

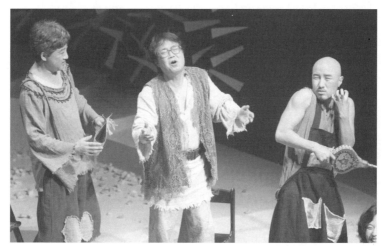

모든 역할에 욕심을 내는 보텀 [보텀(최용민)]

퀸스 호명되는 대로 대답을 해. 직조공 니크 보텀.

보텀 준비됐어. 무슨 역인지 말해 주고 넘어가지.

퀸스 니크 보텀. 피라머스 역이야.

보텀 피라머스? 연인 역 아니면 용감한 영웅 역?

퀸스 사랑을 위해 용감한 영웅처럼 자살하는 연인 역.

보텀 눈물 연기가 필요하겠군. 관객들 눈 부을라. 조심들 하라구 그래. 눈물의 폭풍우를 일으키고 슬픔을 절규하면서 — 근데 난 영웅 역을 제일 잘 하는데. 기가 막힌 헤라클레스 영웅 역할을 하면 지붕이 완전히 박살이 나서,

'바위가 노하여, 진동이 울려퍼져
강물의 문이여, 드디어 열렸도다.
햇님과 별님이, 눈부시게 빛나니
어리석은 운명이여, 내 손에 달렸도다.'

멋있지? 다음 배역 불러. 지금 건 헤라클레스나 영웅이고
연인은 신파로 가야 돼.

퀸스 풀무 수선장이, 프란시스 플루트.

플루트 여기, 피터 퀸스.

퀸스 플루트, 자넨 티스비야.

플루트 티스비? 방랑하는 기사야?

퀸스 피라머스가 사랑하는 아가씨야.

플루트 안돼. 여자역은 안돼. 수염까지 났는데.

퀸스 괜찮아. 가면을 쓸 수도 있으니까. 목소리는 들릴락 말락
작게 하면 되고.

보텀 가면을 쓰고 한다면 티스비 역도 내가 할게. 환상적으로
작게 속삭일 테니까 ― "티스비, 티스비"
(여자 목소리처럼)
"아, 피라머스, 나의 그리운 사람! 당신의 사랑스런 연인,
티스비예요"

퀸스 됐어! 자넨 피라머스를 해야 돼. 플루트, 자네가 티스비.

보텀	좋아, 계속해.
퀸스	재단사, 로빈 스타블링.
스타블링	여기.
퀸스	로빈 스타블링, 자넨 티스비의 어머니 역이고. 땜쟁이, 톰 스노트.
스노트	여기, 피터 퀸스.
퀸스	자넨 피라머스 아버지 역이야. 난 티스비의 아버지 역이고. 가구장이 스너그, 자넨 사자 역을 하는 거야. 자, 이제 배역 끝났어.
스너그	사자 역의 대사는 다 썼어? 줘. 외우는 데 오래 걸려.
퀸스	애드립으로 해. 으르렁대기만 하면 되니까.
보텀	그럼 사자 역도 나 줘. 다들 속이 시원해지게 으르렁거려 줄 테니까. 내가 으르렁거리면 공작님이 "한 번 더 으르렁대라, 한 번 더"라고 할 정도로 으르렁거릴 수 있다니까.
퀸스	너무 사납게 으르렁 대면 공작부인하고 귀부인들이 놀라서 비명을 지를걸. 그렇게 되는 날엔 우리 모두 교수형이야.
모두	교수형이야, 몽땅 다.
보텀	물론이지. 귀부인들을 놀래켜서 정신 나가게 만드는 날엔 당연히 교수형 감이지. 그래서 난 속삭이듯 큰 소리로 비둘기 새끼처럼 조용히 으르렁댈거란 말씀. 소쩍새처럼 으르렁댈거라구.

퀸스	자넨, 피라머스가 딱이야. 피라머스는 멋있는 사내야. 정말 기가 막히게 남자다운 남자라니까. 자네 말고 누가 피라머스 역을 할 수 있겠어.
보텀	그래? 하지 그럼. 수염은 무슨 색깔이 제일 좋을까?
퀸스	자네 맘대로.
보텀	지푸라기색, 황갈색, 붉은색, 아니 완벽하게 노란 프랑스 금화 빛깔이 어떨까?
퀸스	프랑스 금화에는 털이 없으니까 자네도 수염 없이 하는게 어때? 자, 이건 각자의 대사야. 제발 부탁 또 부탁인데 내일 밤까지 다들 외워. 그리고 공작님 댁 근처 숲에서 달 뜰 무렵에 만나자구. 거기서 연습할 거니까. 시내에서 모이면 사람들이 모여들거구 그럼 우리 계획이 탄로날수 있거든. 그때까지 난 연극에 필요한 소도구 목록을 만들거야. 그럼 잘들 부탁해.
보텀	거기서 하면 맘 놓고 큰 소리로 떠들 수 있겠군. 노력하자구, 완전무결하게. 자, 잘 가.
퀸스	공작님 댁 근처 도토리나무 밑에서 만나.
보텀	알았어. (나머지 사람들에게) 거기로 와야 돼. 아니면, 알지?

모두 퇴장.

공작의 저택에 있는 숲.

좌우로부터 퍽과 요정들 등장.

퍽 안녕, 요정? 어디 가?

요정 산 넘어 골짝 넘어,

 덤불 뚫고 찔레 뚫고,

 마당 넘어 담 넘어,

 물도 넘고, 불도 뚫고,

 달님보다 더 빨리

 어디든지 간다.

 나는 요정 여왕의 하인.

 풀잎에 이슬 뿌려,

 우리들의 키가 부쩍부쩍,

황금코트에는

루비가 번쩍 번쩍,

사이사이 주름에는

향기가 달콤 달콤.

이슬을 찾으러 가,

달맞이 꽃잎 끝에 진주처럼 달아주게.

못난아 잘 있어. 사라져 줄게.

우리 여왕님이 꼬마 요정들과 함께 금방 이리로 오실 거야.

퍽 우리 왕이 오늘밤 여기서 잔치를 벌일 건데

니네 여왕은 눈에 띄지 않는 게 나을 거다,

오베론 왕이 지독하게 화나 있으니까.

니네 여왕님이 인도 왕한테서 훔쳐온 예쁜 아이 있잖아.

우리 왕이 샘이 나서 그 애를 달라는데

여왕은 그 귀여운 아이를 악착같이 차지하고는

그 애 머리에 꽃을 꽂아주면서 즐겁게 데리고 논단 말이야.

그래서 왕하고 여왕은 숲이고 들이고 우물이고,

심지어는 별빛 아래서도 만났다하면 싸우잖아.

그래서 꼬마 요정들이 죄 겁을 먹고

도토리 껍질 속으로 숨는거 아냐.

요정 니 꼴을 보니, 내가 잘못 본 게 아니라면,

네가 그 유명한 장난꾸러기 요정, 로빈 굿펠로?

마을 색시들을 놀라게 하는?

버터를 만들 때 몰래 장난쳐서

아낙네들이 헉헉대면서

버터를 저어도 소용없게 만드는 게 너지?

나그네를 밤에 길을 잃게 만들어 놓고

무서워하는 걸 보면서 웃는 것도 너잖아?

도깨비라 불리기도 하고 귀여운 퍽이라고 불리기도 하고.

니가 힘이 되어주면 그 사람은 운이 틔인다며?

니가 그거지?

퍽 그렇다.

내가 그 신나는 밤의 방랑자다.

왕을 웃겨주는 오베론 왕의 광대.

암말로 둔갑해서 숫말도 꼬시고

사과로 둔갑해서 애플파이에 숨어 있다가

먹으려는 순간 벌떡 튀어나와서 기절도 시키고,

의자로 변신해서 수다쟁이 아줌마가

앉으려는 순간 슬쩍 피하면 그 바보가 엉덩방아를 찧지.

"아이쿠, 내가 왜 이러나!" 하면서 호들갑을 떨고

사래걸리고 기침하고,

애, 저리 비켜. 우리 오베론 왕이 오신다.

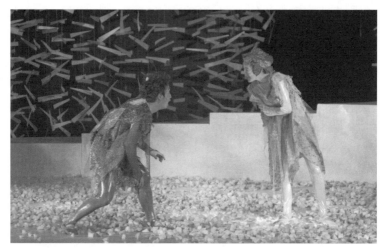

퍽과 요정의 만남 [퍽(마두영), 요정(김정연)]

요정 우리 여왕님도 오신다. 저 분은 가셔야될 텐데.

오베론 한쪽에서 시종들을 데리고 등장.
티테니아가 다른 쪽에서 역시 시종들을 데리고 등장.

오베론 달밤에 여기서 만나다니 재수가 없구만. 거만한 티테니아.

티테니아 뭐라구 질투쟁이 오베론? 얘들아, 가자!
저 사람하고는 남이 되기로 마음먹었다.

오베론 워워, 너무 가시는구만. 나 당신 남편 아닌가?

티테니아 그럼 난 당신의 부인? 하지만 다 알고 있어요.

요정 나라에서 몰래 빠져나가

인간 양치기로 변신,

사랑스럽다는 필라디아에게 온종일 보리피리를 불고

사랑 노래를 해 준거.

저 머나먼 인도에서 당신이 왜 돌아왔을까?

인정하시지. 당신의 그 매혹적인 아마존의 여왕,

사냥복을 입고 다니는 전쟁의 여신이

티시어스와 결혼하기 때문이 아닐까?

두 사람의 결혼에 기쁨과 행복을 주고 싶어서.

오베론 티테니아, 부끄럽지도 않나?

히폴리타와 나를 엮어서 내 이름을 더럽히다니.

당신이야말로 티시어스를 얼마나 좋아하는지 내가 다 아

는데.

티시어스가 데리고 놀던 페디고우너로부터

한밤중에 그 사람을 꼬여내어 배신하게 만들고.

티테니아 질투 때문에 돌으셨군.

유월 초부터 산이나, 계곡이나,

숲, 목장, 돌이 깔린 우물가,

왕골이 자란 시냇가, 바닷가 모래사장 어디에서나

당신의 못된 행동 때문에 제대로 산들바람에 맞추어

손잡고 춤을 출 수가 없었어요.

그러니까 불어도 소용이 없는 바람은 복수심에 불타서
바다로부터 독기찬 안개를 삼켰다가 육지에 쏟아부어
크고 작은 강들이 모두 불어 둑이 터지고
대지는 온통 물바다가 됐잖아.
소가 밭을 간 것도 헛수고, 농부의 땀도 헛수고,
파릇파릇한 보리는 새 이삭이 나기도 전에 썩어버리고,
놀이터도 진흙으로 덮이고, 여행하는 사람이 없어
길은 알아볼 수 없게 풀만 무성하게 자랐어요.
홍수의 여신인 달님은
분노에 차서 얼굴이 하얗게 돼 폭풍우를 일으키니
습기가 너무 차서 병만 생기고
험악한 날씨 때문에 계절이 변해
붉은 장미의 봉우리가 터지면서 서리가 내리는가 하면,
긴 겨울 살얼음 위로 비웃기나 하듯이
향기로운 여름 들꽃이 피고
봄, 여름, 오곡의 가을, 엄동설한의 특징들이 마구 바뀌어
과일이나 채소로는 계절을 알 수 없게 됐단 말이야.
그런데 이 화근이 바로 우리들의 언쟁과 불화 때문인 거야.
우리가 자연의 어버이니까.
자연을 창조한 게 우리니까.

오베론 그러니까 당신한테 달렸잖아.

티테니아가 남편 오베론이 원하는 걸 못해 줄 게 뭐야.

겨우 못 생긴 애를 내 시종으로 쓰겠다고 달라는 것뿐인데.

티테니아 잊어버려요!

요정의 나라를 전부 준대도 그 애를 팔 수는 없으니.

그 애 엄마가 나한테 얼마나 헌신적이었는데.

밤에는 인도의 향기로운 공기를 마시면서

내 곁에 앉아 재잘대고

낮에는 배를 불룩 내밀고 예쁜 걸음걸이로 바닷가를 돌아

다니면서

— 그 때 그 아일 뱃속에 갖고 있었거든요—

이것저것 주워 나한테 갖다 주었어.

그러나 인간은 누구나 죽어야 하듯이

이 애 엄마도 이 애를 낳다가 죽었단 말이야.

이 애 엄마를 봐서라도 난 이 애하고 헤어질 수 없어요.

오베론 이 숲에 언제까지 있을거야?

티테니아 글쎄요? 티시어스 공작의 결혼식이 끝날 때까진 있겠죠.

참을성 있게 우리와 춤을 추고

달밤의 향연을 보시겠다면 오세요.

아니면 없어지든지. 나도 멀리 있어 줄 테니.

오베론 그 아이를 내놓으면 같이 가지.

티테니아 당신의 요정 왕국을 전부 준대도 안돼요.

요정들아, 가자! 더 있다간 쌈 되겠다.

티테니아, 요정들을 데리고 퇴장.

오베론 좋아, 가! 하지만 내가 받은 고통만큼
 당신도 고통을 당하기 전까진 이 숲을 못 떠날 걸.
 퍽, 이리 와. 너 생각나니?
 내가 바위에 앉아 있을 때
 인어가 돌고래 등에서 아주 곱고 부드러운 노래를 부르던
 거.
 그 소리에 거센 파도도 잔잔해지고,
 하늘의 별들도 미친 듯이 반짝거렸잖아.
퍽 기억하죠.
오베론 넌 못 봤겠지만 바로 그 때
 큐핏이 싸늘한 달과 지구 사이를 날아다니며
 서쪽 섬을 지배하는 여왕을 겨누어 활을 당겼단다.
 수천만의 가슴을 꿰뚫는 힘을 지닌 사랑의 화살이었지만
 싸늘하고 창백한 달빛에 그 큐핏의 뜨거운 화살은
 그만 식어버리고 말았어.
 그래서 그 여왕은 사랑에는 관심도 없이
 처녀로서 세월을 보내게 되었지.

난 그때 큐핏의 화살이 어디 떨어졌는지 눈여겨 봐뒀다.

서쪽의 작은 꽃인데, 원래는 우유빛이었지만

사랑의 화살로 받은 상처 때문에

지금은 보라색이 됐단다.

처녀들은 그 꽃을 사랑의 제비꽃이라고 부르지.

그 꽃을 꺾어 와. 한번 보여줬지?

그 꽃즙을 자는 사람 눈꺼풀에 바르면

남자든 여자든 잠을 깰 때

처음 눈에 띄는 상대한테

홀딱 반하게 되어 있단다.

그 꽃을 꺾어 고래가 헤엄치는 것보다 더 빨리 돌아 와.

퍽　　지구를 40분 만에 돌아오겠습니다.

오베론　그 즙을 손에 쥐고 있다

티테니아가 잠들 때를 기다려

눈에 발라줘야지.

그러면 그녀가 눈을 뜰 때

사자, 곰, 늑대, 여우,

장난꾸러기 원숭이, 무서운 고릴라든 뭐든

처음 보는 것한테 사랑에 빠져 미쳐 쫓아다닐거야.

그때 그 시종 아이를 뺏어온 다음

다른 약초로 눈을 풀어줘야지.

근데 누구지? 저기 오는 게?

난 인간들 눈엔 보이지 않으니까

쟤들 얘기를 좀 엿들어볼까?

드미트리어스, 그 뒤를 쫓아 헬레나가 등장.

드미트리 넌 이제 싫어졌으니까 쫓아오지 좀 마!

라이샌더와 허미어는 어디 있지?

그 녀석 나한테 죽었어. 허미어는 날 죽이는구나.

두 사람이 숲으로 도망왔다고 그랬잖아.

하긴 허미어를 볼 수 없는

여기가 바로 깊은 숲이지.

너 가라, 그만 쫓아와!

헬레나 자기가 날 끌잖아. 당신의 차디찬 심장은 자석인가봐.

내 심장이 진실하기가 강철이라 자석에 끌리는 거야.

자기가 자력을 잃으면 나 못 쫓아갈 걸.

드미트리 내가 널 꼬셨냐? 말이나 곱게 하냐?

아니, 아예 사랑하지 않고 사랑할 수도 없다구

대놓고 말하잖아.

헬레나 자기가 그런 말을 하니까 더 사랑하게 돼.

난 자기의 강아지야,

때리면 때릴수록 말을 잘 듣는.

개처럼 대하라구. 걷어 차, 때려, 무시해버려.

내가 형편없는 거 알아. 그래도 따라가게만 해 줘.

자기 사랑을 구걸하는 거 개 취급 받는 것보다 창피한 일

이지만

난 오히려 자랑스럽다 뭐.

자기 개한테 하듯이 나한테 해줘.

드미트리　야, 내 증오심 자꾸 발동시킬래?

정말이지 이젠 니 꼴만 봐두 속이 뒤집힌다.

헬레나　난 자기 얼굴을 하루라도 못 보면 속이 아프다 뭐.

드미트리　너 정말 여자가 이래도 되는거냐?

너를 사랑하지도 않는 남자 꽁무니를

이 숲 속까지 쫓아와?

더구나 이런 밤에 아무도 없는 으슥한 곳에서…

너 처녀 아니냐?

헬레나　자기 인격이 나의 안전장치야.

그리구 자기 얼굴만 보면 환해지는데 밤은 무슨 밤.

게다가 자기가 나의 온 세상인데

무슨 소리야, 아무도 없는 으슥한 곳이라니.

온 세상인 자기가 날 보고 있는데.

드미트리　난 도망쳐서 덤불 속에 숨어버린다.

니가 들짐승들 밥이 되든 말든 몰라.

헬레나 자기 너무 해. 맹수의 마음도 이러지는 않겠다.

도망가, 갈려면. 얘기가 거꾸로 되는거지 뭐.

아폴로는 달아나구, 오히려 다프네가 쫓는 거야.

비둘기가 독수리를 쫓고,

순한 암사슴이 호랑이를 잡으려고 마구 쫓는 거지.

그래 쫓아가봤자 헛수고겠지.

약한 것이 강한 것을 붙잡을 수 있겠어!

드미트리 너랑 입씨름하기 싫어! 간다!

기어코 쫓아오겠다면 난 정말 몰라.

숲 속에서 무슨 모욕을 줄지.

헬레나 성당에서나, 시내에서나, 들에서나,

매일 날 모욕하고 있는데 뭘. 너무해, 드미트리어스!

이건 여성 전체에 대한 모욕이야.

여자들이 사랑을 위해서 싸울 순 없어, 남자들처럼.

여자란 구애를 받아야지, 구애를 할 수는 없단말야.

(드미트리 퇴장)

그래도 자기를 따라갈래.

이렇게 사랑하는 자기 손에 죽으면 고통의 지옥도 내겐

천당이 될거니까.

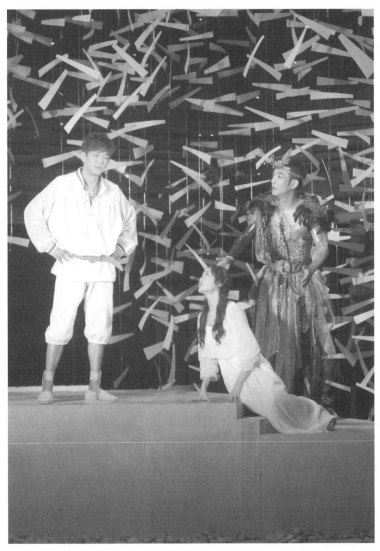

드미트리어스에게 사랑을 애원하는 헬레나 [드미트리어스(최진영), 헬레나(김효진)]

헬레나 퇴장.

오베론　아가씨, 잘 가! 저 녀석이 이 숲을 나서기 전에, 저놈이 너를 쫓아다니고 아가씨가 도망다니게 만들어줄게. (퍽 등장) 수고했다. 꽃은 가져왔니?

퍽　여기요.

오베론　이리 줘. 저기 백리향이 만발하고,
앵초와 오랑캐꽃이 바람에 살랑거리는 둑이 있다.
그 위에는 향기로운 인동, 사향장미, 찔레들이 가득 덮여 있는데 티테니아는 밤이면 거기서 한바탕 춤을 춘 후 꽃밭에 누워 잠이 든단다.
뱀들은 자기 껍질을 벗어서 이불을 만들어 티테니아를 덮어주지.
그때 난 이 꽃즙을 티테니아 눈에 발라 줄 테다.
그러면 그 여자 마음이 괴상한 환상으로 가득 차게 될걸.
너도 이 즙을 가지구 숲 속을 샅샅이 뒤져라.
어떤 아름다운 아테네 처녀가 사랑에 빠져 있는데, 그 상대 녀석은 그 처녀가 싫다는거야.
그 녀석 눈에 이 즙을 발라라.
그 녀석이 눈을 뜰 때 꼭 그 처녀가 맨 처음 눈에 보여야 한다.

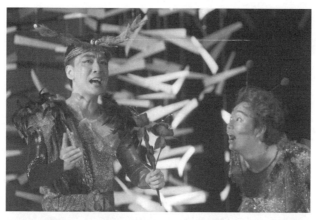

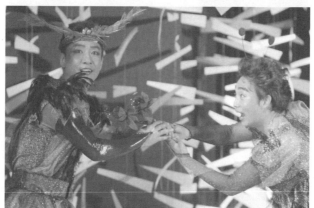

_1,2 퍽에게 사랑의 약즙에 대해 설명하는 오베론 [오베론(신용욱)]

그 녀석, 아테네 옷을 입고 있으니까

단박에 알아낼 수 있을거다.

잘 발라. 그 아가씨 이상으로 그 녀석이 그 아가씨에게 홀

딱 빠지게 만들어.

첫 닭이 울기 전에 돌아와.

퍽 염려마세요. 잘 할게요.

오베론과 퍽 퇴장.

숲속의 다른 곳.

티테니아, 요정들을 이끌고 등장.

티테니아　자, 이번엔 춤추면서 요정의 노래를 불러.

그리고 누군 가서 사향장미 봉우리에 있는 벌레를 죽이구

누군 박쥐와 싸워서 그 날개도 가져와.

작은 요정들의 외투를 만들게.

그리고 시끄러운 올빼미 좀 쫓아버려.

밤마다 울어대서 귀여운 요정들을 놀라게 하니까.

자, 한숨 잘 테니 노래를 불러 줘.

그리구 일들 해. 나는 쉴 테니.

요정 1　(노래시작)

헛바닥이 갈라진 얼룩뱀아

가시돋친 고슴도치야

꼭꼭 숨어라, 꼭꼭 숨어라.

우리 여왕님 곁에는

얼씬대지 말아라.

코러스 목소리 좋은 꾀꼬리야

자장가를 불러라.

자장자장 잠을 자라.

자장자장 잠을 자라.

나쁜 일은 물러가라.

못된 마술도 물러가라.

아름다운 여왕님이

자장자장 잠을 자게.

요정 1 거미야 여기에 줄을 치지 말아라

다리 긴 쌍거미야

꼭꼭 숨어라, 꼭꼭 숨어라.

우리 여왕님 곁에는

얼씬대지 말아라.

코러스 목소리 좋은 꾀꼬리야

자장가를 불러라.

자장자장 잠을 자라.

자장자장 잠을 자라.

나쁜 일은 물러가라.

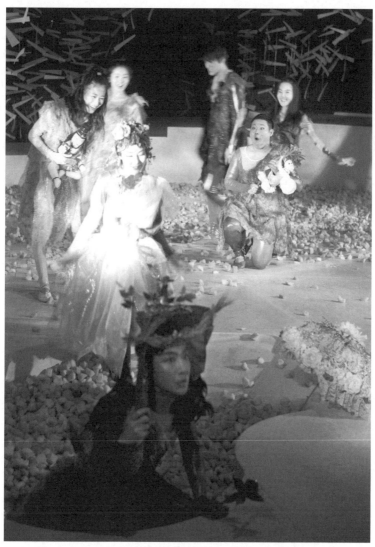

티테니아에게 약즙을 바르기 위해 몰래 숨어든 오베론 [티테니아(임유영)]

못된 마술도 물러가라.

아름다운 여왕님이

자장자장 잠을 자게.

(노래끝)

요정 2 이제 됐다. 가자. 누구 하나 보초를 서.

요정들은 퇴장하고 티테니아는 잠이 든다.

오베론 등장.

오베론 잠을 깰 때 그게 무엇이든 그것과 사랑에 빠져

고통의 맛을 보려마.

잠에서 깨어나 처음 눈에 보이는 게

너의 사랑이 될 것이다.

제발 흉악한 게 옆에 지나갈 때 잠을 깨거라.

오베론 퇴장.

라이샌더와 허미어 등장.

라이샌더 피곤하지, 허미어? 숲을 그렇게 헤맸으니.

사실 나도 길을 모르겠어.

좀 쉬자. 날이 밝으면 괜찮을 거야.

허미어 그래, 어디 누울 곳을 찾아 봐.

난 여기 누울게.

라이샌더 우리 이 풀더미를 같이 베고 자자.

우리 마음이 하나니까 침대도 하나.

우린 이미 마음을 허락한 사이잖아?

허미어 안돼. 이러지마, 제발.

저만치 떨어져 앉아. 이렇게 가까이는 싫어.

라이샌더 당신 마음과 내 마음이 맹세했으니

우리는 한마음 한 뜻.

가슴은 둘이라도 마음은 하나

니 곁에 눕는 걸 허락 못할 이유가 없잖아.

옆에 누워도 옆이 아니라니까.

허미어 말은 잘해요. 자기가 엉뚱한 짓을 한다는 게 아니야.

그런 생각을 한다면 내가 부끄럽게?

그렇지만 결혼 전의 순결한 남녀에게

알맞는 거리를 두고

가서 누워.

됐어. 그만 가.

안녕, 자기. 당신의 삶이 끝날 때까지 나에 대한 사랑 변치

마세요.

라이샌더 아멘, 아멘. 내 마음이 변하는 날엔 내 생명도 끝내리라.

라이샌더에게 영원한 사랑을 다짐받는 허미어

난 여기 누울게. 잘자, 허미어.

허미어 자기도 잘 자.

두 사람은 잠이 든다.
퍽 등장.

퍽 숲 속을 아무리 뒤져봐도
아테네 사람은 꼴도 볼 수 없네.
이 꽃즙을 누구 눈에 발라서
위력을 알아내지?
적막한 밤이구나. 어? 여기, 이게 누구야?
아테네 옷이네.
이 사람이 바로 오베론이 말한 사람.
아테네 처녀한테 쌀쌀맞게 군다는 바로 그놈.
저기 그 처녀도. 가엾은 것!
요 무정한 놈
가까이 와서 눕지도 못하게 하고.
(라이샌더 눈에 약즙을 바른다)
요 녀석, 네 눈에
약즙을 잔뜩 발라 놓았으니
눈을 뜨거든 사랑의 고통으로 미쳐봐라.

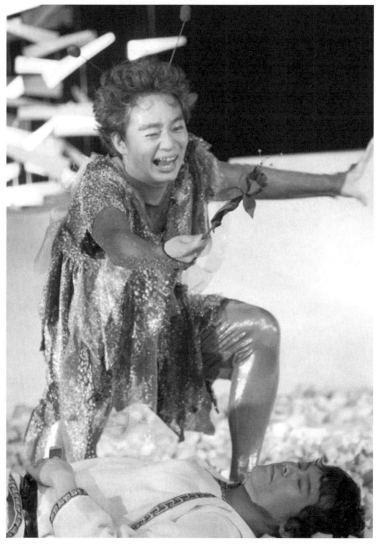

라이샌더에게 사랑의 약즙을 바르는 퍽 [라이샌더(조한준)]

퍽 퇴장.

드미트리어스와 헬레나가 뛰어 들어온다.

헬레나 제발 거기 서. 차라리 날 죽여. 사랑하는 드미트리어스.

드미트리 이런 식으로 귀찮게 쫓아다니지 좀 마.

헬레나 이렇게 깜깜한데 날 버리구 갈 거야? 제발—

드미트리 따라오기만 해봐. 혼을 내줄 테니까!

드미트리어스 퇴장.

헬레나 바보같이 쫓아다니다가 힘들어 죽겠다. 기도를 하면 할수
록 은혜를 안 주시네.
지금 어디 있는지는 몰라도 허미어는 얼마나 행복할까.
걘 축복받은데다 눈도 예쁘게 생겼어.
걔 눈은 어떻게 그렇게 빛날 수가 있는 거야? 짜릿한 눈물
에 씻겨서? 아니야.
눈물에 씻겨서라면 내 눈이 훨씬 더 많이 씻겼을 텐데?
아냐, 아냐, 난 곰같이 못생겼어.
짐승도 날 보면 질겁을 하고 도망가고,
드미트리어스도 날 보면 괴물 보듯 달아나잖아.
내가 미쳤어. 허미어의 별 같은 눈에

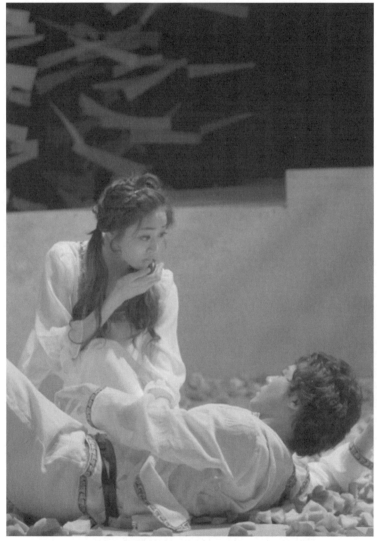

약즙의 효과로 헬레나에게 사랑에 빠지게 되는 라이샌더

유리같은 내 눈을 비교하다니.

근데 저게 누구야? 라이샌더가 땅바닥에?

죽었나? 자는 건가? 피나 상처는 보이지 않는데.

여보세요, 라이샌더! 살아있다면 일어나요.

라이샌더　(잠을 깨면서) 당신을 위해서라면 불 속에라도 뛰어들 테요!

수정같이 맑은 헬레나! 자연의 불가사의라 할까!

그 가슴 속에 따뜻한 마음이 환히 비쳐보이오.

드미트리어스는 어디 갔어? 그 더러운 이름!

내 칼에 죽기에 딱 어울린다.

헬레나　그런 말 하지마, 라이샌더. 그런 말하면 안돼.

드미트리어스가 자기의 허미어를 사랑한들 어때? 어떠냐구?

허미어는 그래도 자기만을 사랑하는데 뭐. 그럼 만족할

수 있잖아.

라이샌더　허미어에 만족해? 천만에!

그 애하고 보낸 시간들이 너무나 후회스럽다.

내가 사랑하는 여자는 허미어가 아니라 너 헬레나야.

비둘기를 얻기 위해 까마귀를 안 버릴 사람 누구야.

인간의 마음은 이성의 지배를 받게 돼 있어.

내 이성이 말하기를 니가 더 사랑할 가치가 있다는 거야.

모든 건 때가 와야 익는 법.

내가 바로 그랬구나. 젊기 때문에 아직껏은 분별력이 다

익지를 못했던 거야.

이젠 분별력이 날 지배할 만큼 어른이 되니까

이렇게 니 눈을 들여다보게 됐어.

아름다운 사랑 얘기들이 니 눈 속에 찬란하게 적혀있구나.

헬레나 왜 이런 쓰디쓴 조롱을 받게 태어난 거야.

대체 내가 무슨 짓을 했길래 너까지 이래.

드미트리어스한테서 고운 눈길 한 번 받아보지 못한 팔자

충분히 서럽거든? 정말 너무하다!

너까지 날 비참하게.

너 진짜 나한테 잘못하는 거야 너, 야비하고 치사하게.

그만 갈래. 넌 정말 점잖은 남자라고 생각했는데.

한 남자한테 버림받으면

다른 남자한테는 조롱받아야 되니?

헬레나 퇴장.

라이샌더 헬레나는 아직 허미어를 못봤어. 그럼 허미어, 거기서 잠이나 자라,

내 곁에는 영영 오지 말고, 응?

글쎄 달콤한 과자도 너무 많이 먹으면

꼴도 보기 싫어지고 사이비 종교에서 빠져나온 사람들이

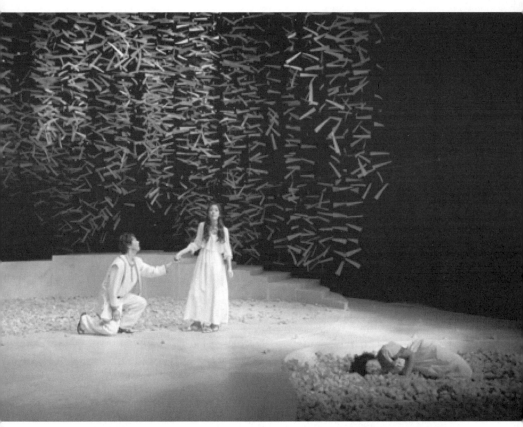

헬레나에게 사랑을 고백하는
라이샌더

속았던 것을 더 분해하듯이
니가 지금까지는 나의 달콤한 과자요, 사이비 종교였다.
허미어, 이젠 만인한테 구박덩이가 되 봐라. 특히 나한테.
자, 이젠 내 뼈와 살을 다 바쳐 헬레나를 숭배하고
그녀를 위한 기사가 되자.

라이샌더 퇴장.

허미어 (잠을 깨면서) 사람살려! 라이샌더, 사람살려!
가슴 위에 뱀이. 빨리 떼어 줘!
아이, 무서워! 무슨 꿈일까?
라이샌더 나 좀 봐! 이렇게 떨려요.
글쎄 뱀이 내 심장을 삼키려고 하는데
자긴 마치 뱀이 그러기를 바라듯 앉아서 웃고만 있잖아.
라이샌더! 어디 갔지? 라이샌더!
안들려? 어디 있어? 대답해!
사랑한다며. 제발 대답해봐! 무서워 졸도하겠어.
없어?
빨리 찾아야 돼. 자기 없이 사느니 차라리 죽는 게 나아.

허미어 퇴장.

숲속. 티테니아가 잠들어있다.

퀸스, 보텀, 스너그, 플루트, 스노트, 스타블링 등장.

보텀 　다들 모였나?

퀸스 　좋다, 좋다. 여기 연습하기엔 최고다! 이 잔디밭을 무대로
　　　하고 이 나무덤불은 분장실로 하자. 공작님이 보신다고 생
　　　각하고 진짜처럼 연습하는거다.

보텀 　피터 퀸스!

퀸스 　말씀하시죠, 떠벌이 보텀!

보텀 　이 피라머스와 티스비의 희극에 꺼림칙한 부분이 있는데.
　　　첫 번째는 피라머스가 칼을 뽑아 자살하는 대목말야 귀부
　　　인들이 기절초풍할 텐데. 자네 생각은 어때?

스노트 　맞아. 하느님 맙소사. 무서워. 위험해.

스타블링 차라리 자살 장면은 빼는 게 낫겠다.

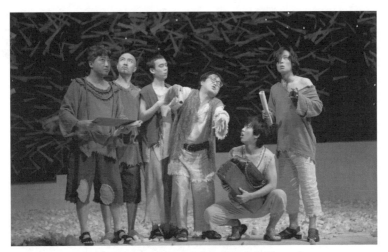

연극 연습 중에 생긴 문제점에 대해 지적하는 보텀

보텀 그럴 수는 없구— 나한테 좋은 방법이 있다. 해설을 붙여
주라, 이렇게. 우리가 칼을 쓰기는 하지만 상처는 내지 않
을 것이요, 피라머스도 죽긴 죽지만 진짜 죽는 게 아닙니
다. 아니 더 확실하게 사실은 내가 피라머스가 아니라 피
라머스 역을 하는 직조공 보텀이라고 까놓는 거야. 그럼
아무도 무서워하지는 않을 거 아냐?

퀸스 좋아. 해설 붙여. 운율 붙여서 8·6조로.

보텀 8·8조로 해라, 이왕이면.

스노트 귀부인들이 사자를 무서워하면 어떡해?

스타블링 맞아. 난 진짜 무서워.

보텀 생각해 볼 문제구나. 귀부인네들 앞으로 사자를 데려온다, 끔찍한 일이다. 살아 있는 사자보다 더 무서운 짐승이 어디 있냐? 이건 신경 써야 되네.

스타블링 그럼 해설을 하나 더 붙여서 이것도 진짜 사자가 아니라고 까놓자.

보텀 아니지. 사자 역 맡은 배우 이름을 공개해. 그리고 사자더러 모가지에서 얼굴을 반쯤 내놓고 이런 조로 "숙녀 여러분", 아니 "아름다운 숙녀 여러분, 부탁입니다만 부디ㅡ", 아니 "간청입니다만 제발 놀라지 마세요. 제 일생의 소원이올시다. 제가 한 마리의 사자로서 여기에 등장한 거라고 생각하신다면, 이거 정말 제 일생의 유감이외다. 절대로 저는 그런 짐승이 아니야요. 절대로 저는 그런 짐승이 아니고 저도 다른 사람들처럼 한 사람의 인간이란 말입니다." 그리고 까놓고 가구장이 스너그라고 말해버리는거야.

퀸스 그럼 그렇게 하자. 그런데 두 가지 난처한 일이 또 있어. 뭐냐 하면, 알다시피 피라머스와 티스비는 달밤에 만나는데 공작님 댁 안으로 달님을 어떻게 가져오느냐.

스노트 우리가 연극을 하는 날 밤에 달이 뜨나?

보텀 글쎄, 달력을 좀 봐. 달님이 있나?

퀸스가 보따리에서 달력을 꺼내어 들춰본다.

퀸스 음, 달이 있구만.

보텀 그럼 문제없어. 창문을 열어놓고 연극을 하면 달님이 창문으로 비춰들거 아냐!?

퀸스 그러던지, 아니면 누가 계수나무하고 등을 들고 들어와서 자기가 달님 역을 하는 거라고 말하지. 또 한 가지는 방 안에 돌담이 있어야 되는데… 얘기의 줄거리를 볼 것 같으면, 피라머스와 티스비는 돌담 틈으로 얘기를 하거든.

스노트 돌담은 가져올 수 없잖아. 니 생각은 어때, 보텀?

보텀 그거야 누가 돌담 역을 맡으면 되지. 석회든지 진흙이든지 벽돌이든지 들고 돌담이라는 걸 보이면서. 그리구 손가락을 이렇게 벌리구, 그 사이로 피라머스와 티스비가 소곤거리게 하면 되지.

퀸스 그렇다면 담도 해결됐고.
(연극대본을 꺼내 펴면서) 자, 이제 다들 앉아서 각자의 역을 연습해. 피라머스, 자네부터 시작이야. 자네 대사를 다 읊고 저기 덤불 속으로 물러나. 그리고 그 뒤부터 각자 자기 대사를 놓치지 말고.

퍽이 도토리나무 뒤에 나타난다.

퍽 (방백) 우리 요정 여왕님이 주무시는 데서

촌뜨기들이 왠 소란이야.

연극을 하나봐? 구경 좀 해볼까?

필요하면 나두 끼어보구—

퀸스　피라머스, 시작해. 티스비도 나와.

보텀　"아, 티스비, 감미롭고 구수한 향기를 지닌 꽃이여—"

퀸스　(대본을 들여다 보면서) 구수한이 아니야. 그윽한이야. 그윽한!

보텀　"감미롭고 그윽한 꽃이여.

향기로운 님의 입김. 아, 그리운 티스비!

아, 사람 소리가?!

여기 잠깐 서 계시오.

이내 곧 돌아오리다."

보텀이 덤불 속으로 퇴장한다.

퍽　(방백) 별 괴상한 피라머스 다 봤다.

퍽도 보텀을 따라 퇴장한다.

플루트　이제 내 차롄가?

퀸스　맞어. 지금 피라머스는 무슨 소리가 나서 나간 거고 곧 돌

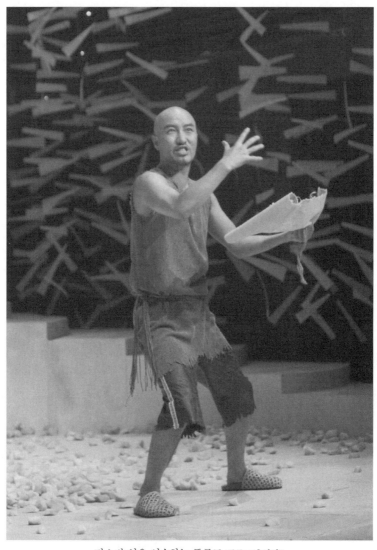

티스비 역을 연습하는 플루트 [플루트(홍석천)]

아올 거야.

플루트 "아, 햇살같은 피라머스님, 백합같은 살결에
활짝 핀 장미같은 얼굴빛,
생동감 넘치는 젊은 남자, 사랑스러운 유태인 청년,
지칠 줄 모르는 말처럼 믿음직스러운 당신,
피라머스님, 마이너스의 무덤에서 기다리겠어요."

퀸스 마이너스가 아니라 "나이너스의 무덤!" 그리고 그 대사는
아직 아니야. 피라머스 대사 다음이라니까. 다음 대사까지
죄다 한번에 해버리면 어떡하냐! 자, 피라머스의 등장부터
다시 시작! "지칠줄 모르는—" 거기서부터.

플루트 오케이! "지칠 줄 모르는 말처럼 믿음직스러운 당신."

보텀 등장. 머리가 당나귀로 변해 있다. 그 뒤에 퍽이 따라 들어온다.

보텀 "오, 티스비여! 이렇게 잘 생긴 나는 오직 당신의 것!"
퀸스 사람살려! 괴물이다! 귀신이야! 달아나자, 빨리!

모두 덤불 속으로 달아나고 보텀만 남는다.

퍽 니네를 따라갈 거다. 니네를 끌고
늪, 덤불, 숲, 가시밭으로 돌아다닐 거다.

말처럼 히힝, 개처럼 월월, 바꿔서 곰처럼 으르렁, 불꽃처럼
활활 타면서
요쪽저쪽으로 돌 때마다 헷갈리게 해 줄 거다.

퍽 퇴장.

보텀 왜들 달아나지? 그런 장난으로 내가 겁먹겠냐.

스노트 다시 등장.

스노트 아이구, 보텀! 그게 웬 꼴이야?
보텀 웬 꼴? 너처럼 당나귀 대가리 꼴이라도 됐냐?

스노트 퇴장, 퀸스 다시 등장.

퀸스 아이쿠, 보텀! 맙소사! 넌 마법에 걸렸어. (퇴장)
보텀 네 놈들 장난을 누가 모를까봐? 날 당나귀 취급하면서 놀
리시겠다? 멋대로 해봐! 난 끄떡도 안한다. 여기 왔다갔다
하면서 노래나 해야지. 내가 조금도 떨지 않는다는 걸 저
놈들한테 보여주는거야.

콧노래를 부르면 이따금씩 당나귀 소리를 낸다.

(노래시작)

주황색 부리에 까망까망새

애절한 노래에 개똥지빠귀새

떨리는 목소리에 굴뚝굴뚝새—

티테니아 (잠을 깨며) 어떤 천사가 꽃밭에서 내 잠을 깨울까?

티테니아 (계속 노래를 한다)

꼬마새, 참새, 종달새

지루하게 뻐꾹대는 뻐꾹새

뻐꾹의 의미야 알지만

아니라고 한마디도 할 수는 없지.

그따위 바보같은 뻐꾸기한테 어떻게 시비를 붙겠니.

그 놈의 뻐꾸기가

"니 마누라 바람났다. 니 마누라 바람났다"

계속 울어댄다고

거짓말, 거짓말 하면서 새하고 싸울 순 없잖아.

티테니아 멋있는 인간, 부디 그 노래를 한번만 더, 네?

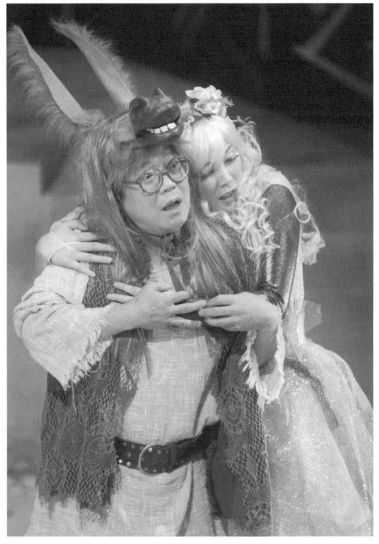

당나귀로 변한 보텀을 사랑하게 된 티테니아 [티테니아(김보영)]

당신 노래에 내 귀가 행복하네요.

당신 모습에 내 눈도 사로잡혔네요.

당신의 마력에 끌려

사랑해요라고 말할 수밖에 없네요.

보텀 글쎄. 이성을 찾으시지요, 아가씨. 하기야 이성하고 사랑은

거리가 멀다고 합니다만. 더욱 슬픈 건 둘을 화해시킬 수 있

는 솔직한 사람들이 존재하지 않는다는 것.

티테니아 잘 생기기만 한 줄 알았더니 머리까지 좋으시네요.

보텀 그렇지 못합니다. 이 숲속에서 빠져나갈 머리도 없는데.

티테니아 이 숲에서 빠져나갈 꿈은 아예 꾸시면 안돼요.

여기 계셔야 합니다, 원하시든 아니든.

전 보통 요정이 아니에요.

저에게는 언제나 여름이 따라다닌답니다.

이런 제가 당신을 사랑하잖아요. 그러니 저랑 함께 가세요.

요정들한테 시중들게 하구

꽃밭에서 노래를 부르면서 재워드릴거구

바다에서 보물도 가져다 드릴거구

당신의 그 무거운 인간 모습을 벗겨내어

우리 요정처럼 가볍게 만들어 어디든 갈 수 있게 해 드릴게요!

얘, 콩꽃, 거미집, 좀나방, 겨자씨!

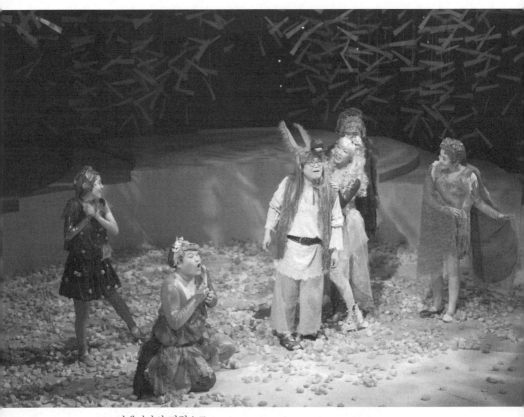

_1,2,3 **티테니아의 명령으로**
 당나귀로 변한
 보텀을 맞이하는 요정들
 [요정들(좌로부터 겨자씨/김미선, 콩꽃/신창주,
 거미집/이강우, 좀나방/정인이)]

◀2

◀3

요정 넷이 등장.

콩꽃 네!

거미집 네!

좀나방 네!

겨자씨 네!

모두 어디로 모실까요?

티테니아 너희들 이 어른을 공손히 잘 모셔라.

그분의 걸음마다 춤을 춰드리고 눈 앞에선 재롱을 떨어드려.

살구와 딸기는 물론

향기로운 포도와 무화과, 오디도 따다드려라.

그리고 땅벌집의 꿀통을 훔쳐와.

밀랍이 붙은 땅벌 넓적다리에다

개똥벌레 눈에서 불을 붙여

침실의 촛불로 쓰거라.

나의 사랑이 잠자리에 들 때나 깰 때나 환히 밝혀드리게.

오색나비 날개를 뽑아

나의 사랑이 주무실 때는 눈부신 달빛을 가려드리렴.

인사드려라, 요정들아. 친절히 모셔라, 요정들아.

콩꽃 안녕하세요, 인간아저씨?

거미집 안녕하세요, 인간아저씨?

좀나방	안녕하세요, 인간아저씨?
겨자씨	안녕하세요, 인간아저씨?
보텀	고마워서 눈물이 앞을 가리네. 헌데 실례지만 함자 좀 알 수 있을까?
거미집	거미집입니다.
보텀	거미집! 가까이 지내자구. 손가락을 베이면 피를 멈추기 위해 자네 신세를 좀 져야하니까. 자네 이름은?
콩꽃	콩꽃이라고 불러주세요.
보텀	어머니 풋콩여사와 아버지 콩깍지께 안부 좀. 자네 이름은?
겨자씨	겨자씨올시다.
보텀	독한 집안이지. 나도 자네 때문에 눈물깨나 흘렸다네. 우리 잘 지내봄세. 자네는?
좀나방	전 좀나방입니다.
보텀	아, 좀나방. 자네 때문에 양복 많이 버렸어.
티테니아	자, 어서 이 어른을 정자로 잘 안내해드려라.
	내가 시키는 대로 조용히 모시고 가.
	어쩐지 달님이 눈물을 머금으신 것 같구나.
	달님이 우시면 온갖 작은 꽃들도 운다.
	숫처녀의 몸이 더럽혀지는 게 슬퍼서.
	(티테니아 퇴장)

제 2 장

숲속의 다른 곳.
오베론 등장.

오베론 티테니아가 잠을 깼을까?
 맨 처음 눈에 띈 게 뭐였을까?
 완전히 홀려 미쳐있을 텐데. (펄 등장)
 내 심부름꾼이 저기 오는군. 망나니 요정 놈아,
 밤새 이 숲에서 재미있는 일이 없었느냐?
펄 있죠! 여왕님이 괴물과 사랑에 빠졌어요.
 여왕님이 비밀정자에서 졸고 계시는데,
 마침 아테네 장똘뱅이 직공 녀석들이
 티시어스 공작 결혼 축하공연을
 연습하겠다고 모여들었죠.
 그 바보 녀석들 중에도 가장 둔한 놈이

피라머스 역을 맡았는데
마침 연극 진행상 잠깐 혼자 떨어져 있었거든요.
전 그 기회를 놓칠세라 그 놈 머리를
당나귀 대가리로 만들었습니다.
조금 후 애인 티스비와 대사를 주고 받으려고 그 녀석이
나타나자
친구 놈들은 마치 들오리떼가 살금살금 접근해 오는 포수
를 봤을 때처럼,
또 총소리에 놀라서 미친 듯이 까욱거리며 하늘을 나르는
까마귀떼처럼
혼비백산해서 삼십육계를 치드라구요.
여기저기 걸려 넘어지는 놈,
사람 살리라고 아테네쪽에 대고 소리치는 놈,
멍청한 녀석들이 겁에 질려 넋이 나가버리니까
무심한 초목까지 그 놈들한테 장난을 치드라니까요.
찔레가시는 옷을 찢는데,
저 사람 소매를, 이 사람 모자를 채가고, 그렇게 홀딱 깝데
기를 벗겨
그 녀석들을 적당히 몰아버리고
몰골이 변한 피라머스 녀석만 혼자 남겨놓았는데
바로 그 때 때를 맞춰

티테니아 여왕님이 눈을 뜨더니, 순간 당나귀 녀석한테
완전 반해버린 거예요.

오베론　　기대 이상인데.
　　　　그건 그렇구, 그 약즙을
　　　　아테네 청년 눈에도 발라놓았겠지?

퍽　　　　그럼요. 말씀하신 불쌍한 아테네 처녀가
　　　　그 옆에서 잠을 자고 있었으니까
　　　　맨 처음 반드시 그 처녀를 볼 거예요.

　　　　드미트리어스와 허미어 등장.

오베론　　이리 와, 그 청년이다.

퍽　　　　여자는 그 여잔데 남잔 아닌데.

드미트리　야, 널 이처럼 사랑하는 사람을 왜 싫다는 거야?
　　　　그런 지독한 말은 철천지 원수한테나 하는거야.

허미어　　지금은 고상한거다, 나. 더 심한 말을 해야겠네.
　　　　나로 하여금 더러운 말을 하게 만들잖아.
　　　　너 잠자는 라이샌더를 죽였지?
　　　　이왕 피를 봤으니 아예 피 속에서 수영해.
　　　　나까지 죽여.
　　　　태양도 라이샌더가 내게 준 정열에 비하면 차가운데

그런 애가 자고 있는 이 허미어한테서 달아날 리가 있겠니?

그걸 믿을 바엔 차라리

지구에 구멍이 뻥 뚫려서 달님이 그 구멍으로 튀어나와

대낮에 햇님을 노하게 한다는 말을 믿겠다.

그러니까 니가 그 애를 죽인거라구.

그래, 넌 살인자의 얼굴이야. 죽음이 보여, 소름끼쳐.

드미트리 살인을 당한 사람의 얼굴이겠지.

너의 냉정한 말에 내 심장이 찔려서 살인을 당했으니까.

그런데도 사람을 죽이는 니 얼굴은

샛별같이 맑고 환하게 빛나는구나.

허미어 나의 라이샌더하고 그게 무슨 상관이야?

내 라이샌더 어디 있어?

드미트리어스, 그 애를 나한테 돌려 줘요.

드미트리 차라리 그 녀석 시체를 개한테 던져 주겠다.

허미어 넌 개야. 잡놈. 처녀의 참을성도 너 때문에 한계에 왔어.

걔가 깨어 있었으면 넌 그 애 얼굴도 똑바로 못 쳐다보면서

자고 있으니까 죽인거지? 참, 장하다.

버러지나 독사보다도 못한 놈!

그래, 독사나 그런 짓을 하지. 너라는 독사!

너 같은 혓바닥을 가진 독사도 없겠다.

드미트리 엉뚱한 사람한테 열을 내내.

난 라이샌더를 죽이지 않았어.

그리고 그 앤 죽지도 않았구. 내가 아는 한은.

허미어 그럼 그 애가 무사하다고 말해 줘.

드미트리 그렇게 해 주면, 뭘 해 줄래?

허미어 상을 줄께. 다신 날 안보게 되는 상.

니 꼴 보기 싫어 난 갈 테야.

이제 다신 너 날 볼 생각마. 그 애가 죽었든 살았든.

허미어 퇴장.

드미트리 저렇게 분노에 차 있을 땐 따라가면 안돼.

슬픔 때문에 잠을 못 자니까

슬픔의 무게가 갈수록 무거워지는구나.

푹신한 풀밭에서

자고나면 나아지겠지.

(눕는다)

오베론 도대체 무슨 짓을 한거야?! 너 큰 실수했잖아.

대체 누구 눈에 사랑의 약즙을 바른거냐 말야?

넌 잘못된 사랑을 바로잡기는 커녕

제대로 되가는 사랑마저 엉망진창으로 만들어놨어.

퍽 다 지들 팔자죠, 뭐. 어차피 언약지키는 놈 한 명 당 못지

키는 놈 수백 명.

언약을 죄다 깨뜨리는 세상 아닌가요.

오베론 어서 숲속을 바람보다 더 빨리 뒤져

헬레나라는 아테네 처녀를 찾아와.

상사병에 걸려 한숨만 쉬다가

예쁜 얼굴이 창백해졌단 말이다.

무슨 요술을 부려서라도 그 처녀를 이리 데려와.

그 처녀가 오기 전까지 난 이 녀석 눈에 마법을 걸어놓을테니.

퍽 가요, 간다구요. 보세요.

타타르 화살보다 더 빨리 다녀올게요.

퍽 퇴장.

오베론 보랏빛 꽃즙아,

큐핏의 화살처럼

눈동자를 꿰뚫어라.

눈을 뜰 때 너의 사랑,

그 여자의 얼굴이

샛별같이 찬란하게 빛나리라.

눈을 뜰 때 너의 사랑에게

애정을 애걸하게 되리라.

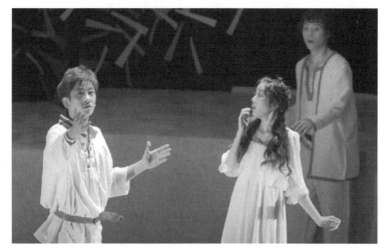

약즙으로 인해 헬레나에게 사랑을 고백하게 되는 드미트리어스

퍽 다시 등장.

퍽　　대장!

　　　　헬레나가 옵니다.

　　　　제가 잘못 본 그 녀석도

　　　　사랑을 애걸하며 따라오구요.

　　　　쟤들의 한심한 꼴을 좀 보자구요.

　　　　인간들은 되게 멍청하다니까.

오베론　저리 비켜!

　　　　쟤네들 소리 때문에

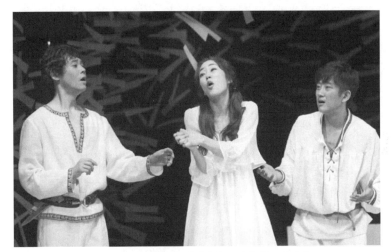

두 남자의 사랑고백을 거짓이라고 생각하는 헬레나

드미트리어스가 잠을 깼다.

퍽 그럼, 두 녀석이 동시에
한 여자를 사랑한다?
볼만하겠군. 난 이런 삼각관계가 좋더라.

라이샌더, 헬레나 등장.

라이샌더 왜 내가 널 사랑하는 게 조롱이라고 생각하니?
남을 비웃거나 놀릴 땐 눈물을 못 흘리는 법.
봐, 난 맹세하면서 울잖아. 눈물 어린 맹세는 진실이란 말

이야.

이게 어떻게 니 눈엔 조롱으로 보이니?

한마디 한마디 눈물로 진실의 도장을 찍고 있는데.

헬레나 놀리는 실력이 날로 발전한다.

맹세 남발죄 무서운거다.

니 맹세는 허미어의 거잖아. 그 애를 버릴거냐구?

맹세가 그렇게 가벼워서 되겠어?

그 맹세하고 이 맹세를 평형저울 접시에 달아봐라.

꼼짝도 않지, 똑같으니까. 둘 다 빵이니까, 빵!

라이샌더 아, 그 애한테 맹세를 했을 땐 난 뭘 몰랐어.

헬레나 그 애를 버리려고 하는걸 보니 지금도 넌 뭘 몰라.

라이샌더 드미트리어스가 그 애를 사랑하고 있잖아. 널 사랑하지 않아.

드미트리 (눈을 뜬다) 오, 헬레나! 나의 여신, 숲의 요정, 완전무결하고 신성한 존재여!

아, 자기 눈을 어디에 비교할까?

수정도 자기 눈에 비하면 뿌옇구나. 오, 무르익은 그 입술,

달콤한 두 개의 앵두처럼 날 홀리네.

저 토로스산 꼭대기의 휘날리는 백설도

자기의 하얀 손을 들어보이는 순간, 까마귀 빛깔이구나.

오, 순수한 백색의 공주, 축복의 약속으로 키스할 테요.

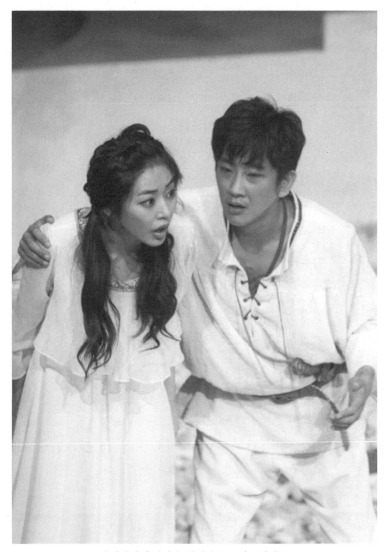

헬레나에게 사랑을 애걸하는 드미트리어스

헬레나 잔인해! 이건 고문이야! 너희 둘이

날 조롱하기로 짰구나.

너희들이 친절하고 매너있는 인간이라면

이렇게까지 날 가슴 아프게 하진 않을거야.

그래, 나 알아. 나 미워하는 거.

이젠 미워하다 모자라

둘이 같이 날 조롱해야 시원하니?

허우대가 아깝다. 너희가 남자라면

순진한 여자애한테 이렇게는 못하지.

속으론 날 미워하면서,

사랑의 맹세에 언약에 입에 바른 칭찬을 해?

허미어의 사랑 시합에서

이젠 이 헬레나 조롱 시합하는구나.

멋있는 시합이네. 사내답네.

조롱 시합하면서 처녀 눈에서 눈물이나 빼구.

인격이 조금이라도 있다면

불쌍한 여자의 참을성에 바닥을 내는 이런 짓은 안하지.

처녀에게 이런 모욕을 주고.

그것도 순전히 심심풀이로.

라이샌더 너 정말 나쁘구나. 드미트리어스, 그러지마.

너 허미어를 사랑하고 있잖아. 그건 나도 알고 너도 알텐데.

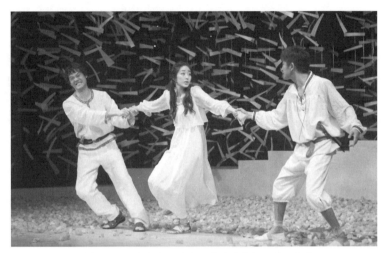

헬레나를 두고 실랑이를 벌이는 라이샌더와 드미트리어스

여기서 난 허미어에 대한 사랑을
너에게 기꺼이 양보하겠어. 너 가져.
대신 헬레나에 대한 사랑을 나한테 양보해.
나 헬레나를 사랑해. 죽는 날까지 사랑할거다.

헬레나　너처럼 입에 침도 안 바르고 거짓말 하는 사람 처음 봤어.

드미트리　라이샌더, 허미어는 너 가져. 난 필요 없으니까.
허미어를 사랑했다해도 그 사랑은 이미 사라졌어.
그 애한테는 내 마음이 잠깐 들린거구
헬레나한테는 고향에 온 것처럼
내 마음이 영원히 살겠대.

라이샌더 헬레나, 저건 뻥이야!

드미트리 남의 진실도 모르면서 모욕하지마.

엄청난 댓가를 치를 테니까.

니 애인 저기 온다. 저 여자가 니 애인이잖아.

허미어 등장.

허미어 캄캄한 밤이 눈의 기능을 빼앗아가니

귀가 더욱 예민해지는구나.

눈 앞이 잘 안 보이니까

소리는 더 잘 들려.

라이샌더, 자기를 찾아낸 것이 내 눈이 아니야.

당신의 음성을 따라오다 당신을 찾았으니 내 귀가 당신을

찾았다.

귀야, 고마워. 근데, 왜 날 혼자 두고 갔어?

라이샌더 (등을 돌리면서) 어떻게 안가니? 사랑이 막 떠나라고 채찍질

을 하는데.

허미어 떠나라구 채찍질을? 어떤 사랑이?

라이샌더 헬레나를 향한 이 라이샌더의 사랑이.

저 하늘의 별들보다 이 밤을 더 아름답게 비춰 주는 여인,

헬레나.

헌데 넌 왜 날 찾아다녀? 이래도 몰라?

니가 싫어져서 달아났다는 걸.

허미어 지금 말한 거 진짜야? 믿을 수가 없어.

헬레네 야, 쟤도 한통속이네.

치사한 장난으로 날 괴롭히자고

셋이서 팀을 짠 게 보이네.

너무해! 허미어, 인정머리 없는 것.

어떻게 쟤들하고 같이 잔인하게 날 놀리구 괴롭힐 수 있어?

너 우리 둘이 털어놓던 비밀얘기,

언니동생 하자는 맹세, 헤어지기 싫어서 붙어 있던 시간들,

그런 것들을 다 잊어버렸니?

학교 다닐 때도 우린 얼마나 친했어?

우린 두 여신이 뭔가를 창조할 때처럼

꽃 한 송이를 함께 수놓고

한 방석에 같이 앉아 책도 보고 노래도 같이 불렀잖아.

마치 우리의 팔과 몸뚱이, 음성, 그리고 마음이

하나로 녹아 붙은 쌍둥이 딸기처럼.

보기엔 따로따로인 것 같아도

전체는 하나처럼

우리의 마음은 하나였는데.

그런데, 넌 그런 오랜 우정을 깨고

가엾은 친구를 저 남자들과 합세해서 비웃겠다, 이거지?

그건 친구로서도 아가씨로서도 할 짓이 못 돼.

나 혼자 당해도 전 여성들이 널 비난할거야, 이 일로.

허미어 너 말 참 잘한다. 놀랬다.

니가 날 비웃는거지 내가 널 비웃는다고?

헬레나 너 아니야? 라이샌더한테 장난으로 날 쫓아다니면서

내 눈, 내 얼굴 칭찬하라고 시킨 게.

그리고 또 너를 사랑하는 드미트리어스한테도.

조금 전까지만 해도 날 발길로 차던 저 사람이

"나의 여신, 숲의 요정", 신성한, 귀한

보물, 천사라고 떠들게 시킨 것도 너잖아?

안 그럼 미워하는 여자한테 저 사람이 그런 소릴 왜 하겠어?

라이샌더도 그래. 자신한테 그렇게 소중하던 널 마다하고,

세상에 기가 막혀. 어떻게 날 사랑한다는 말을 할 수 있겠어?

니가 시키고, 니가 그러라고 했으니까 그러는 거지.

넌 남자들한테서 사랑을 너무 받아 숨이 막히는 애야.

그런 넌 행복해. 그래, 난 비참해. 짝사랑만 해서.

그치만 뭐 그게 동정 받을 일이지 경멸받을 일이니?!

허미어 뭔 소릴 하는지 모르겠네.

헬레나 잘들 한다. 계속해, 심각한 얼굴.

내가 돌아서면 신나게 웃을거면서.

잘하면 역사에 남겠네.

요만큼의 동정심이나 따뜻한 마음이나 하다못해 매너가
조금만 있어도

나한테 이런 짓은 않겠다.

그래, 잘들 있어. 그 놈의 사랑이 뭔지 다 내 잘못이니까.

죽어버리든지 사라져버리면 되잖아.

라이샌더 가지 마, 헬레나. 내 말 좀 들어봐.

내 사랑, 내 생명, 내 영혼, 아름다운 헬레나!

헬레나 아, 재미있다.

허미어 자기! 헬레나를 그렇게 놀리지 말아요.

드미트리 허미어의 말이 안 먹히면 내가 하는 수밖에.

라이샌더 허미어의 말이 안 먹히는데 네 말을 듣겠냐.

겁 안 나거든, 네 위협.

헬레나, 난 널 사랑해. 내 목숨을 걸고 사랑해.

내 사랑이 거짓이라고 하는 녀석이 있으면

내 목숨을 바쳐서라도 증명하겠어.

드미트리 저 녀석보다는 내가 널 더 사랑해.

라이샌더 그래? 그럼 가서 증명해봐.

드미트리 좋아, 가자!

허미어 라이샌더, 도대체 어떻게 된 거야?

라이샌더 비켜, 이 무식한 촌닭아!

허미어 가면 안돼. 가면 죽어.

드미트리 저 봐라.

 괜히 폼만 잡고, 따라오는 척하더니.

 거기 있어라. 겁장아.

라이샌더 놔! 이 암코양이,

 안놔! 드러운 것, 손 놔, 빨리.

 안 놓으면 뱀처럼 내동댕이친다.

허미어 왜 이렇게 난폭해졌어? 왜 이렇게 변했어?

 나의 사랑 라이샌더.

라이샌더 나의 사랑 라이샌더? 미치겠네. 비켜, 비켜! 너,

 피부이 왜 이러니? 피부 까매지는 약 먹었냐?

허미어 농담이지? 그지?

헬레나 그럼, 농담이지. 너도 농담이고.

라이샌더 드미트리어스, 男兒一言(남아일언)은 重千金(중천금)이다. 가

 자!

드미트리 행동으로 보여 줘라. 어째 신용이 없어 뵈냐?

 너 같은 놈 어디 믿겠냐? 약해 빠져가지고.

라이샌더 그럼, 날 보고 허미어를 때려눕히고 죽이란 말이야?

 아무리 미워도 그렇게는 할 수 없어.

허미어 뭐라구? 밉다구? 세상에 그보다 더한 모욕이 어딨어?

 내가 미워? 왜? 있을 수 없어, 자기야.

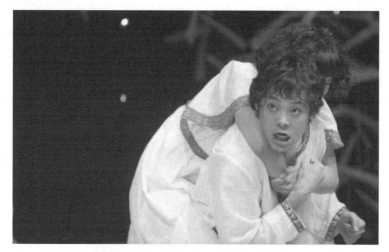

라이샌더를 붙잡으려고 매달리는 허미어

나 허미어지?

자기 라이샌더 아냐?

난 여전히 예뻐.

밤이 오기 전까지 날 사랑했잖아. 그럼 밤 동안 날 버린 거야?

말도 안 돼. 정말 날 버렸어?

라이샌더 맹세코.

거기다 다신 보고 싶지도 않다.

그러니까 희망은 버려. 의심의 여지도 없고 싸울 생각도

하지 마.

똑똑히 들어. 이건 진짜야. 농담이 아니야.

난 니가 싫어졌고, 지금 난 헬레나를 사랑한다.

허미어 (헬레나에게) 나 어떡해!

요년 봐라! 순 사기꾼, 내숭,

남의 남자를 채가는 년! 너 밤에 와서

내 애인의 맘을 도둑질해 갔지?

헬레나 잘한다, 잘해.

너 참 못됐구나. 창피한 줄 모르고.

어쩜 그렇게 얼굴이 뻔뻔하고 두껍냐?

그래, 점잖은 내 입에서도 기어코 심한 말이 나와야겠어?

안됐다, 참 안됐어. 요 사기꾼 난쟁이 꼭두각시야!

허미어 난쟁이 꼭두각시? 오, 알았다. 그걸로 해보자 이거지?

키로 붙어보자 이거지?

키 크다고 되게 재네.

그래서 키로, 그 잘난 키로,

별 것도 아닌 키로 내 애인을 꼬셨냐?

그래 난 짜리몽땅 난쟁이고

저 사람 눈엔 니 큰 키가 멋있게 보였나보다.

그래, 나 작어. 작으면 내가 얼마나 작냐?

말해. 얼마나 작냐구?

요 회박을 뒤집어 쓴 장대같은 기집애야.

내 키가 아무리 작기로서니 내 손톱이 네 눈을 할퀴지 못

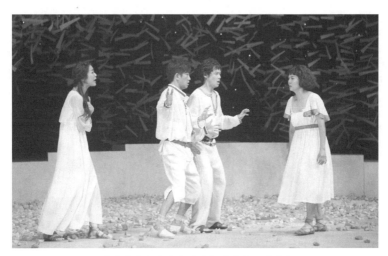

허미어에게 자신의 결백을 설명하는 헬레나

할 거 같애?

헬레나　　제발, 애들아 날 놀려도 좋은데

재가 나한테 덤비지 좀 못하게 말려.

키는 작아도 쟤한테는 못당해.

허미어　　또 키 타령이야.

헬레나　　허미어, 나한테 너무 심하게 굴지 마.

항상 널 사랑했어.

비밀도 지켜주고. 너한테 잘못한 거 없잖아.

하나만 빼놓고. 드미트리어스를 너무 사랑한 나머지

저 애한테 너희 둘이 이 숲으로 몰래 달아난다는 얘기 한 것

말야.

그래서 쟤가 널 쫓아온거구

난 사랑에 못 이겨 저 애를 쫓아 온 거구.

근데 저 앤 날보고 욕을 하며 꺼지라느니, 날 때리겠다느니,

발로 차겠다느니, 아니 심지어는 날 죽인다고까지 위협했

단 말야.

그러니까, 나 그냥 가게 해 줘.

아테네로 돌아가서

더 이상 쫓아다니지 않을게. 가게 해 줘.

니네들이 보기에도 나 너무 한심하잖아.

허미어　　가! 누가 붙잡니?

헬레나　　바보같은 마음은 여기 남고 싶데.

허미어　　누구한테? 라이샌더한테?

헬레나　　아니, 드미트리어스한테.

라이샌더　헬레나, 겁먹지마. 쟤는 너 못 때려.

드미트리　못 때리지. 허미어와 니가 한패가 되더라도.

헬레나　　쟤, 있잖아 화나면 무서워. 독해.

　　　　　학교 다닐 때부터 여우였어.

　　　　　키는 작아도 얼마나 사납다구.

허미어　　또 키 작대! 키가 작으니, 조그맣다느니 하는 말 아니면 할

　　　　　말이 없냐!

　　　　　　　　(라이샌더에게)

　　　　　　　　날 이렇게 모욕하는데 내버려둘 거야?

　　　　　　　　저 놈의 계집애 가만히 안놔둘 거야.

라이샌더　　꺼져라, 요 난쟁아.

　　　　　　　　요 꼬마야, 너 키가 작아지는 풀이라도 달여 먹었냐?

　　　　　　　　요 구슬보다 작은 년아, 도토리!

드미트리　　그만해 두지. 그래봤자 헬레나는 널 경멸할걸.

　　　　　　　　헬레나한테는 신경 꺼. 역성도 들지 말고.

　　　　　　　　(칼을 뺀다)

　　　　　　　　만약 헬레나한테 조금이라도 그 따위 애정표현을 했다간

　　　　　　　　후회하게 될 거다.

라이샌더　　(칼을 뺀다) 자, 허미어가 날 놔 줬다.

　　　　　　　　누가 헬레나를 갖게 될런지 보자.

　　　　　　　　용기가 있거든 따라와!

드미트리　　따라오라구? 천만에, 너와 나란히 간다.

　　　　　　　라이샌더와 드미트리어스 퇴장.

허미어　　　야, 이 소동은 전부 너 때문이야.

　　　　　　　　서, 달아나지 말고.

헬레나　　　나 너 못 믿어.

네 욕설도 이젠 그만 들을거구.

쌈이라면 니 손이 더 날쌔겠지만

달아나기엔 내 다리가 더 길다.

(퇴장)

허미어 기가차서 말도 안나오네.

(퇴장)

오베론 (무대 가운데로 나오며) 실수다. 너 또 실수했어.

실수냐, 아니면 고의로 장난을 치는 거냐?

퍽 오베론 임금님, 이건 진짜 실숩니다. 아니, 실수도 아니네요.

저한테 아테네 옷을 입은 청년이라고 하셨잖아요.

전 확실히 아테네 남자의 눈에 약즙을 발랐거든요. 이렇

게 되니까 더 좋은데요.

애들 싸우는 꼴이 아주 재밌잖아요?

오베론 너, 봤지? 쟤들이 결투할 장소를 찾고 있는 거?

얼른 가서 구름으로 장막을 만들어.

별들이 반짝이는 하늘을

저 지옥의 강에 쳐 있는 시커먼 안개로 지금 당장 가려버

리란 말야.

성이 난 저 두 놈들이 길을 잃고

서로 만나지 못하게.

어떤 때는 라이샌더의 음성으로,

어떤 때는 드미트리어스의 음성으로

지독하게 상대를 욕하는 거야.

그렇게 서로를 떼어놓으면

죽음 같은 잠이 납덩이같은 다리와 박쥐같은 날개를 가지고

마침내는 재들 눈꺼풀 위에 슬그머니 내려앉을거다.

그 때 이 약초를 라이샌더의 눈에 짜 넣는 거야.

이 일은 너한테 맡기고

난 티테니아 여왕한테 인도 소년을 달래야지.

그리고 마법에서 풀어주고.

결국 모든 건 다 잘 풀리게 되어있다.

퍽 임금님, 빨리 서둘러야겠어요.

밤의 여신을 실은 수레가 구름을 뚫고 저렇게 빨리 달려

가요.

그리고 하늘 저 쪽 새벽별이

해가 떠오른다고 알려 주고 있잖아요.

여기저기를 헤매던 유령들은 다시 묘지로 돌아가고,

낮에 다니기가 창피한 거리귀신, 물귀신은

빛을 피해 밤 속에 나다니다가 이미 구더기 끓는 잠자리

로 돌아갔어요.

오베론 우리는 종류가 다른 혼령들이야.

난 새벽의 여신과 장난도 치고,

산지기인 척 숲 속을 걸어다니다가
온통 빨갛게 불타는 동쪽문의
아름다운 축복의 햇살이 초록빛 바닷물을
황금빛으로 물들이는 것도 봤다.
아무튼 지금은 서둘러.
어서 이 일을 끝내자.

오베론 퇴장.
안개가 끼기 시작한다.

퍽　　요리조리, 요리조리
　　　　내 맘대로, 요리조리
　　　　산에서나 들에서나
　　　　나만 보면 벌벌 떤다.
　　　　도깨비처럼 요리조리.
　　　　저기 한 놈 등장.

　　　　라이샌더 다시 등장.

라이샌더　야, 오만불손 드미트리어스, 어디 있냐? 인제 말해.
퍽　　여기. 악당 놈아! 칼을 빼들고 기다리고 있다.

너야말로 어딨냐?

라이샌더 좋다. 곧 가마.

퍽 따라오너라. 더 넓은 데로 가자.

라이샌더, 퍽의 목소리를 따라 퍽이 퇴장한 곳으로 퇴장.

드미트리어스 다시 등장.

드미트리 라이샌더, 대답을 해봐!

이 도망만 치는 비겁한 놈!

어디로 대가리를 숨겼냐?

퍽 겁쟁이. 별에 대고 시비를 붙고,

나무한테 싸움 거냐?

내겐 감히 덤비지도 못하고?

칼이 아깝다. 내 손이 부끄럽구나!

드미트리 그래서?! 그 자리에 꼼짝말고 있어.

퍽 내 목소리를 따라와. 여기선 실컷 싸울 수가 없으니까.

드미트리어스와 퍽 퇴장.

라이샌더 다시 등장.

라이샌더 그 녀석은 나를 앞질러 가면서 계속 약올리는데

펔의 장난에 지쳐버린 드미트리어스

소리 나는 곳으로 가보면 사라져버려.

그 추잡한 녀석은 나보다 훨씬 가벼운가봐.

(둑 위에 눕는다)

친절한 아침아, 어서 밝아져라.

날이 새어 그 희미한 새벽빛이 비쳐줄 때

난 드미트리어스를 찾아내서 복수해 줄 테다.

(잠이 든다)

드미트리어스와 펔이 다시 등장.

퍽	하하! 요 겁장이야, 왜 따라오지 않냐?
드미트리	용기가 있다면 거기 서! 누가 모를 줄 아냐?
	요리조리 피하기만 하고
	당당히 맞서 볼 엄두도 못 내면서.
	그래, 어디 있냐?
퍽	여기야, 여기. 나 여기 있어.
드미트리	날 놀려. 좋아. 이 댓가를 톡톡히 치르게 해 주지.
	날이 새면 붙잡아서 혼을 내줄 거다.
	(누워서 잠이 든다)

헬레나가 다시 등장.

헬레나	깜깜한 밤아, 너 너무 길구나.
	어서 지나가! 동쪽 하늘에서 해가 뜨면
	아테네로 돌아갈게.
	저 무정한 사람들을 피해서.
	슬플 때 눈을 감겨 주는 밤아,
	살그머니 찾아와서 내 마음을 잊게 해 주렴.
	(누워서 잠이 든다)
퍽	아직도 세 명이야? 하나만 더 와라.
	남남녀녀래야 넷이 되잖아.

저기 오네. 속상해서 비참한 꼴로.

큐핏은 과연 장난꾸러기야.

약한 여자를 미치게 만드는 거 보면.

허미어가 다시 등장.

허미어　이렇게 답답하고 이렇게 슬퍼본 적은 없어.

　　　이슬에 젖구, 가시에 찔리구.

　　　더 이상 걸을 수도 길 수도 없구.

　　　다리가 내 맘대로 움직이질 않으니.

　　　날이 샐 때까지 여기서 쉴 수밖에.

　　　기어코 결투라도 붙게 되면, 하나님, 라이샌더를 보호해

　　　주세요!

　　　(허미어도 누워서 잠이 든다)

퍽　　대지 위에 곤히들

　　　잠들어라, 연인들아.

　　　네 눈에

　　　약즙을 발라놓겠다.

　　　(라이샌더 눈에 약즙을 짜 넣는다)

　　　눈을 뜨면

　　　원래 여자의 눈을

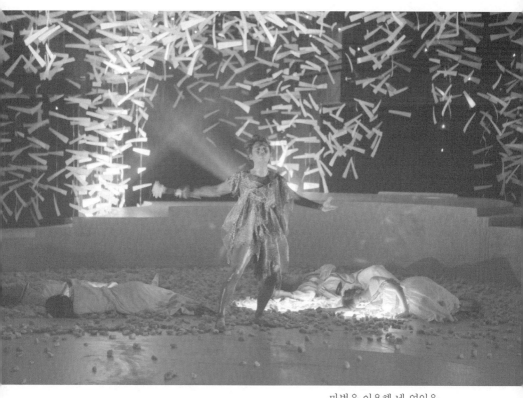

마법을 이용해 네 연인을
한 곳으로 모아놓은 퍽

맨 먼저 보고
홀딱 반해야 한다.
짚신도 짝이 있나니,
외로움에 떠는 사람은 없어야 하니까.
모든 총각은 자기 처녀를 되찾고
만사 아싸.

(퇴장)

숲속.

티테니아와 보텀이 등장. 보텀의 당나귀 머리에는 화환이 장식되어

있다. 그 뒤로 오베론이 아무도 모르게 나타난다.

티테니아 자, 이 꽃밭에 앉으세요.

사랑스러운 뺨을 껴안아 주고,

부드러운 머리에 장미를 꽂아 주고,

예쁜 귀에 키스해 드릴게요.

보텀 콩꽃은 어디 있나?

콩꽃 네.

보텀 내 머리를 긁어 줘. 거미집은?

거미집 여기요.

보텀 이봐, 거미집. 자네 손에 무기를 들고 가서 엉컹퀴 꽃 꼭대

기에 앉아 있는 엉덩이 빨간 꿀벌을 죽이고 꿀주머니를 가

져오겠나? 이봐, 꿀주머니를 깨뜨리지 않게 조심해. 자네가 꿀에 빠지면 안 되니까. 헌데, 겨자씨는 어디 있나?

겨자씨 예. 여기요.

보텀 이봐, 겨자씨 양반, 손 좀 이리. 절은 무슨—

겨자씨 뭘 해드릴까요?

보텀 별게 아니구, 콩꽃이 머리 긁는 것 좀 도와주지. 면도 좀 할까. 내 얼굴에 털이 많은지 근지러워. 워낙 내가 예민한 사람이다 보니까, 조금만 간지러워도 긁어야 되거든.

티테니아 자기야, 음악을 들을까?

보텀 음악이라면 일가견이 있지. 양재기 두드리고 빨래판 긁어.

티테니아 자기야, 뭐 먹고 싶어?

보텀 여물이나 한 통. 마른 기울을 와그작 와그작 씹어보고 싶군. 건초도 좀 땡기고. 질 좋은 건초. 달작찌근한 건초, 바로 그거야.

티테니아 용감한 요정을 시켜 다람쥐 곳간에서 호도를 가져오라고 할까봐.

보텀 그보다 두어 줌의 마른 콩이 먹고 싶구면. 그건 그렇구 아무도 얼씬대지 못하게 해 주오. 스르르 잠이 오는구면.

티테니아 제 품에 안겨서 포근히 주무세요.

예, 요정들아, 물러가서 각기 볼 일들 봐라.

(요정들 퇴장)

달콤한 인동나무가 든든한 느릅나무를
이런 식으로 휘감는 거야.
달콤한 인동나무는 여자, 든든한 느릅나무는 남자.
이렇게 이렇게 휘감는 거구나.
아! 사랑스러운 남자! 정말 미치겠어!
(둘 다 잠이 든다)

퍽 등장.

오베론　(앞으로 나오며) 오, 퍽 마침 잘 왔다. 이 희한한 꼴 좀 봐라.
사랑에 홀린 티테니아가 이젠 가엽게까지 보이는구나.
아까 숲 저편에서 만났을 때만 해도
구역질나는 바보에게 줄 꽃을 찾기에
내가 화를 냈다가 싸우고 말았단다.
티테니아가 싱싱하고 향기로운 화환을
털이 무섭게 난 저 관자놀이에 감아 주겠다니 화가 안나냐?
저 이슬 좀 봐라. 꽃망울 위에
동양의 진주처럼 맺혀 있던 이슬들이,
지금은 제 신세를 한탄하는 눈물처럼
꽃잎 속에서 퉁퉁 부어 있잖니.
내가 당나귀 대가리한테 실컷 욕을 해줬더니

여왕이 그만하라고 애걸 하길래,

요때다 하고 인도 아이를 달라구 했지.

자기 요정들을 시켜 금방 집으로 보내왔더라.

그 아이를 얻었으니까

이제 끔찍한 콩까풀을 눈에서 풀어줘야겠지.

(약즙을 티테니아 눈에 발라 준다)

네 본래 정신으로 돌아가거라.

네 본래 보던 대로 보게 되리라.

다이아나 꽃망울은 큐핏의 화살보다

더 강한 힘과 축복을 가졌느니라.

자, 티테니아, 내 귀여운 여왕, 이제 눈을 떠.

티테니아 오베론, 그런 끔찍한 꿈을 꾸다니.

내가 당나귀한테 반해있더라구.

오베론 저기 당신이 반했던 게 누워있네.

티테니아 어떻게 이런 일이 다?

아! 지금은 보기만 해도 토할 것 같은데.

퍽 요정의 임금님, 좀 들어보세요.

아침의 종달새 노래가 들려요.

오베론 자, 여왕. 조용히 도망가자

곧 밤이 가고 낮이 올 테니.

하늘의 달보다 더 빠르게

우리는 지구를 돌 수 있어.

티테니아 임금님, 날면서 얘기해 주세요.

간밤에 제가 어쩌다 이런 데서

인간들 하고 자게 됐는지.

퍽 자, 잠이 깨거든, 네가 뭐였는지 제대로 보려마.

오베론, 티테니아, 퍽 퇴장.

뿔피리 소리. 티시어스, 히폴리타, 이지어스, 그 밖의 사람들 등장.

티시어스 이제 오월의 의식도 끝났고,

아직 새벽이니 내 연인에게

사냥개 짖는 소리를 들려주고 싶다.

히폴리타, 산봉우리에 올라가서

메아리 쳐 울리는

개들의 합창을 즐겨볼까?

히폴리타 언젠가 헤라클레스랑 캐드머스와 함께

크레타 섬의 숲에 곰사냥을 갔었어요,

스파르타 사냥개를 데리고.

그렇게 용감히 짖는 소리는 생전 처음이었죠.

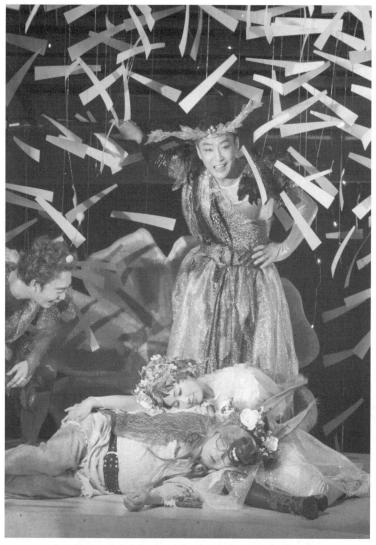

마법에 빠진 티테니아를 구경하는 오베론과 퍽 [티테니아(임유영)]

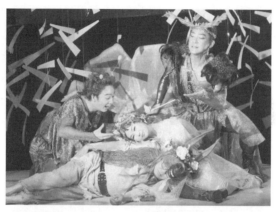

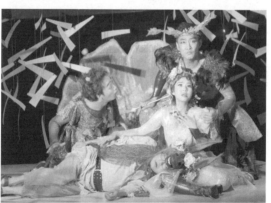

_1,2 티테니아에게 걸려있던 마법을 풀어주는 오베론

숲뿐 아니라, 하늘과 샘물, 온 동네가

하나의 소리를 내는 것 같았어요.

음악적으로는 엉망인데

그런 아름다운 소리는 처음이었죠.

티시어스 내 사냥개도 스파르타종이지.

커다란 입술에, 빛깔은 엷은 갈색,

두 귀는 늘어져 아침 이슬을 쓸고 다닐 정도고,

그 짖는 소리가

교회의 종소리들처럼 서로 어우러지지.

사냥꾼이 부르거나, 나팔을 불 때

짖어 주는 소리는 음악이야.

잠깐 이 애들은 누구지?

이지어스 공작님, 제 딸애가.

여기 라이샌더, 앤 드미트리어스,

그리고 헬레나.

이렇게 같이들 있다니 놀랠 일이군요.

티시어스 아마 오월의 예식을 보러 일찍 일어났다가

우리가 사냥 온다는 얘기를 듣고

인사하러 왔나보군.

이지어스, 오늘이

허미어가 신랑을 결정하는 날이 아니던가?

이지어스 네, 그렇습니다.

티시어스 자, 나팔을 불어 깨우도록 하지.

뿔피리소리, 아우성소리. 네 사람이 눈을 뜨고 일어난다.

티시어스 좋은 아침. 발렌타인 데이는 벌써 지났는데,

이제야 여기 산새들은 짝을 찾는단 말인가?

라이샌더 공작님 죄송합니다.

네 사람은 공작 앞에 무릎을 꿇는다.

티시어스 모두들 일어서게.

너희 두 사람은 원수지간일 텐데,

대관절 어떻게 화해를 했지?

서로 미워하는 사람들끼리

상대를 의심치도 않고, 나란히 잠을 자고 있으니?

라이샌더 공작님, 非夢似夢(비몽사몽) 중이라

지금 이 순간에 어떻게 여기 와 있는지,

확실히 말씀을 못드리겠습니다.

진실을 말씀드리고 싶은데―

제 생각엔― (기억 난듯이) 생각나요.

이렇게 된 겁니다.

제가 허미어와 같이 아테네에서 달아나

아테네 법률의 위협이 없는 데로 가는 도중—

이지어스 됐어, 됐어. 공작님, 더 이상 들을 필요가 없습니다.

제발 법대로, 법대로 이 애의 머리를 치게 해 주십시오.

도망치려구 했다네. 드미트리어스,

저것들이 자네와 날 속이고 도망을 칠 생각이었어.

자네는 아내를, 난 딸년을 자네 아내로 줄

아비의 권리를 빼앗길 뻔했단말야.

드미트리 공작님, 실은 헬레나가 두 사람이 숲 속으로

도망칠 거라는 비밀을 귀띔해 주었습니다.

그래서 화가 나서 이곳으로 뒤쫓아왔고,

저를 사랑하는 헬레나는 절 쫓아왔죠.

그런데 무슨 힘의 작용인지,

확실히 무슨 마력에 의해서 허미어에 대한 저의 사랑이

눈 녹듯 녹아 없어지더니,

허미어가 마치 어린 시절에 탐을 내던

시시한 장난감 같아졌어요.

지금은 오직 헬레나만이

나의 진실한 사랑이며,

마음의 힘이며, 눈의 기쁨입니다.

허미어와 만나기 전에 헬레나와 약혼을 했었거든요.

병에 걸리면 잘 먹던 게 싫어지고 입맛이 바뀌잖아요.

병이 나으니까 입맛이 제대로 돌아온 거죠.

이젠 갖고 싶고, 좋고 그래요.

죽을 때까지 한눈 팔지 않을 거예요.

티시어스 천생연분이로구나.

나중에 마저 듣기로 하고.

이지어스, 자네 청은 들어 줄 수가 없네.

이 두 쌍의 남녀도 나와 같이 신전에서 百年佳約(백년가약)

을 맺는 게 좋겠어.

자, 벌써 아침도 상당히 지났으니

사냥은 취소하고 다들 아테네로 돌아가자!

세 쌍 모두 성대한 피로연을 열자구.

히폴리타, 갑시다!

티시어스, 히폴리타, 이지어스, 그밖의 사람들 모두 퇴장.

드미트리 모든 일이 희미하고 분명치가 않아.

먼 산이 구름같아 보일 때처럼.

허미어 나도 초점이 안 맞아.

모든 것이 이중으로 보여.

헬레나 나도 보석을 찾은 것처럼 드미트리어스를 손에 넣긴 넣었지만,

 내 것은 내 것인데 꼭 내 것이 아닌 것 같기도 하고.

드미트리 우리들 분명히 깨 있는 거지?

 아직도 꿈을 꾸고 있는 거 같아.

 공작님이 있었지? 따라오라고 한 것 같은데?

허미어 그래, 우리 아버지도.

헬레나 히폴리타도.

라이샌더 공작님이 신전으로 따라오랬어.

드미트리 그럼, 다 깨어 있네? 자, 공작님을 따라 가자.

 가면서 꿈 얘기를 자세히 하자구.

 모두 퇴장.

보텀 (눈을 뜨면서) 내 큐 되면 불러. 그때 갈게. "절세의 미남 피
 라머스씨"가 다음 큐다— (하품을 하며 주위를 둘러본다) 여보
 게 퀸스! 풀무수선장이 플루트! 땜쟁이 스노트! 스타블링!
 하나님, 맙소사. 다들 달아나구 나만 자고 있었나? 희한한
 꿈이네. 도저히 인간이 상상할 수 없는 꿈을 꿨단 말이지.
 그 꿈의 해몽을 시도해 보겠다면 어리석은 당나귀가 되겠
 다는 수작인데.

(일어나면서)

글쎄 내가— 설명이 안되는데.

(손으로 귀를 만져본다)

그러니까 꿈에 나는, 내가— 꿈에 본 걸 얘기해 보겠다는 놈은 바보가 되는 거야. 내가 꾼 꿈에 대해선 아무도 눈으로 들은 적이 없고, 귀로 본 적도 없고, 손으로 맛보지도, 혀로 상상하지도, 마음으로 연구도 못 해본거거든. 퀸스한테 내 꿈을 노래로 써달라고 해야지. 제목은 '보텀의 꿈'이 좋겠구만. 보텀은 밑바닥이란 뜻이고, 밑도 끝도 없는 꿈이었으니까. 공작님 앞에서 연극이 끝난 다음 노래로 불러야지. 아냐, 연극의 맛을 살리기 위해 티스비가 죽는 순간에 백 뮤직으로 불러볼까?

(퇴장)

제 2 장

퀸스의 집.

퀸스, 플루트, 스타블링 등장.

퀸스 보텀네 집에 사람을 보냈어? 아직도 안돌아왔데?

스타블링 흔적도 없드라구. 틀림없이 산짐승한테 물려갔어.

플루트 그 자가 안돌아오면 연극은 글렀구만. 취소해야지?

퀸스 그럼 우리끼린 못해. 피라머스 역을 할 수 있는 사람은 아테네에서 그 인간밖엔 없다구.

플루트 그래, 아테네 직공 중에 최고의 재주를 타고난 사람이지.

퀸스 음, 생긴 것도 제일이고, 달콤한 음성은 제비같은데.

플루트 제비가 뭐야, 꾀꼬리면 몰라도. 제비는 나쁜 남자야.

스너그 등장.

스너그 이봐들, 공작님이 신전에서 돌아오는 길인데, 두 쌍의 귀족들이 결혼식을 더 올렸대— 연극이 잘만 됐으면 우리 모두 팔자 고칠 수 있는 거였는데.

플루트 보텀형 안됐다. 하루에 6펜스를 죽을 때까지 받을 수 있는 기회를 끝내 놓치다니. 하루에 6펜스는 문제없었는데— 그 형이 피라머스 역을 했는데도 공작님이 하루 6펜스를 안준다면 내 손에 장을 지진다. 받을 만하잖아— 피라머스는 일당 6펜스였는데, 최소한!

보텀 등장.

보텀 여보게들 어디 있나? 다들 어딨어?

퀸스 보텀. 다행이야. 잘 왔어.

보텀 여보게들, 기가 막힌 얘기를 해줄건데 질문은 하지 마, 나더러 돌았다고 할거니까. 있었던 대로 얘기해 줄게.

퀸스 빨리 얘기해 봐.

보텀 지금은 입 다물고 있겠어. 공작님이 식사를 마쳤다는 얘기만 하지. 자들, 의상을 입고— 수염을 튼튼히 달고, 새 구두끈으로 바꾸고, 금방 성에서 만나자구, 각자 자기 대사 복습하고— 어쨌든 공작님이 우리 연극을 택할 거라는 사실. 어떤 일이 있어도 티스비는 깨끗한 옷을 입고 사자는

손톱을 깎지 마. 사자의 발톱처럼 길어야 하니까. 그리고 출연자 일동은 마늘이나 양파를 먹어선 안돼. 입에서 달콤한 냄새가 나야하니까. 그럼 분명히 달콤한 희극이라는 평을 들을 거니까. 그만 얘기하고 자, 가자구!

모두 퇴장.

티시어스 공작의 저택.

티시어스, 히폴리타, 필러스트레이트, 그밖의 귀족, 신하들 등장.

히폴리타 저 젊은 연인들 얘기 참 이상하죠?

티시어스 믿기 어려운 얘기야.

옛날 얘기나 요정 얘기 그래서 난 절대 안 믿지. 그 속에 나오는

사랑에 빠진 사람, 또 미친 사람의 머리 속은 너무 뜨거워서

냉정한 이성으로는 도저히 이해가 안 되는

환상을 만들어 내니까.

미친 사람, 사랑에 빠진 사람, 시를 쓰는 사람 모두 상상력 이 대단해.

미친 사람은 광대한 지옥에서보다

더 많은 악마를 보고,

연인은, 하기야 연인들도 미친 사람이지.

누렇게 뜬 집시의 얼굴을 양귀비로 보니까.

그리고 시인의 상상력은

공허한 환상에다 정체성과 현실감을 불어넣어 줘.

강한 상상력엔 엄청난 마력이 있어서

밤중에 무섭다고 느끼면

덤불도 영락없이 곰으로 보이잖아.

히폴리타 하지만 이 사람들

동시에 마음이 바뀐 걸 보면

환상보다는 뭔가 근거가 있어보여요.

아무리 이상하고 놀라워도,

신빙성이 있어 보인다니까요.

티시어스 아! 기쁨에 찬 연인들이 신나서 오는군.

라이샌더, 허미어, 드미트리어스, 헬레나 등장.

티시어스 기쁨과 사랑이 매일매일 가득하길 바라네.

허미어 저희들보다 더 많은 행복이

공작님 내외분의 산책길에, 식탁에, 침실에 깃들기를 바

랍니다.

티시어스 잠자리에 들 때까지

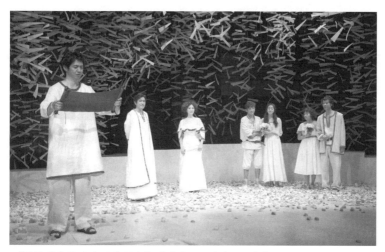

귀족들에게 준비된 공연 목록을 설명해주는 필러스트레이트 [필러스트레이트(김영환)]

 이 시간을 채워 줄

 무슨 가면극이나 무용극 없나?

 오락부장! 프로그램 짰나?

 이 지루한 시간의 괴로움을 덜어줄

 연극 준비 안했어? 필러스트레이트!

필러스트 예, 공작님.

티시어스 이 밤을 위한 오락이 뭐야?

 가면극? 음악? 오락프로가 없으면

 이 지루한 시간을 어떻게 달래겠나?

필러스트 준비된 프로의 제목들입니다.

보고 싶으신 것을 말씀하십쇼.

(목록을 보며 읽는다)

반인반마 센토와의 전쟁! 하프반주와 노래! 출연, 아테네
의 내시!

티시어스 안 돼. 그 얘긴 벌써 히폴리타한테 했거든.

필러스트 (다시 읽는다) "분노에 가득찬 연인들의 종교적인 광기가 트
라키아의 시인 오르페우스를 찢어 죽인다!"

티시어스 진부해. 그리고 리바이벌이잖아.

테베를 점령하고 돌아왔을 때 한 거야.

필러스트 외로움에 지쳐 죽어버린 학자를 애도하는

9명의 뮤즈여신 이야기!

티시어스 꽤 예리하면서 가혹한 풍자겠군.

하지만 결혼축하로는 틀렸어.

필러스트 젊은 피라머스와 그의 애인 티스비에 대한

길고도 짧은 비극적 희극!

티시어스 비극적 희극? 길고도 짧은?

뜨거운 얼음에 불타는 눈송인가?

어떻게 그런 비합리 속에서 합리를 찾으란 말이야?

필러스트 공작님, 이 연극은 대사가 열 마디로써

제가 아는 연극 중에서 제일 짧은 연극입니다.

그러나 열 마디 대산데 긴 작품이에요.

워낙 지루하니까요.

처음부터 끝까지 제대로 써진 대사나

제대로 된 배우가 하나도 없습니다.

이 작품이 (프로그램을 가리키며) 비극은 맞습니다.

극중에서 피라머스가 자살을 하니까요.

제가 그 장면을 연습할 때 봤는데

정말 눈물이 고였다고 고백해야겠습니다.

그러나 그건 슬퍼서가 아니라

웃다가 고인 눈물이었음을 알려드립니다.

티시어스 누가 나오는데?

필러스트 지금까지 두뇌라곤 써 본 일이 없는

아테네 직공들입니다.

공작님의 결혼을 축하하겠다고

진땀을 흘리며 생전 처음 연극 대사를 외운 모양입니다.

티시어스 그럼, 그걸 보자구.

필러스트 아닙니다, 공작님. 공작님께서 보실만한 건 못됩니다.

제가 끝까지 봤는데 시간 낭비예요.

완전히 시간 낭빕니다.

공작님을 향한 갸륵한 노력을

귀엽게 봐주시면 모를까.

죽을 힘을 다 해 연습은 했나봅니다.

티시어스 그 연극을 보자구.

진심으로 충실하게 해 준다면

나쁠 수 없으니까.

불러 와— 앉지들.

필러스트레이트 퇴장.

히폴리타 재주 없는 사람들이 노력을 너무 하는 거나,

무리한 충성을 하는 거 보고 싶지 않은데.

티시어스 괜찮을 거야, 내 사랑.

히폴리타 형편없다잖아요.

티시어스 형편없어도 고마워해 주는 것이 너그러운 마음 아니겠소.

못해도 진지하게 보면 즐겁고,

좋은 의도의 결과가 형편없으면

결과를 보지 말고 의도를 사 주면 되는 거지.

필러스트레이트 등장.

필러스트 해설자가 나옵니다.

티시어스 시작하라 하세요.

나팔소리.

해설자 역을 맡은 퀸스 등장. 띄어쓰기를 무시한 채 글을 읽는다.

퀸스 만약에우리가실수를하면, 그게저희가바라는바입니다.
저희가바라는것은, 여러분의비, 위를거스리기위해서가아니
라고생각하셔야합니다, 우리재주를보여드리기위해서, 그게
우리의끝을위한 시작이다라는, 의미 다라는거죠, 그럼에도
불구하고 여러분을즐겁게해드리, 고자온것이아니라는것이
며, 본의인즉, 여러분을기쁘게할생각도없으며, 묵극을하고
자지금등장하는배우를보실때각오를단단히하시고열심히보
시면, 아셔야할내용을충분히아시게될겁니다.

티시어스 띄어쓰기, 마침표가 엉망이니 무슨 소린지 모르겠군.

라이샌더 사나운 망아지를 타고 해설을 하네요.

허이어 근데 멈추는 걸 배우지 못했나봐요.

히폴리타 그래, 어린애가 피리를 마구 불 때 나는 소리가
소음이지 음악이라고 할 수는 없잖아.

피라머스, 티스비, 돌담, 사자, 달빛 등장.

퀸스 여러분 이 연극에 대해 궁금하시죠?
전후가 명백해질 때까지 계속 궁금해 하십시오.

이 사람이 피라머스, 아시죠?

이 쪽 미인이 티스비, 아시죠?

이 쪽 석회와 흙투성이가 된 남자는 돌담, 이 두 연인을 가로막는 잔인한 돌담되겠습니다.

이 돌담의 틈바구니 사이로 연인들 사랑을 속삭이며 마음을 달래게 돼있습니다.

이 쪽에 개를 데리고 등불과 계수나무를 들고 있는 자가 달빛.

사연인즉 두 연인은 부끄러움도 모른 채

달빛 아래 나이너스 묘지에서 만나,

사랑을 속삭이게 되어 있습니다.

이 쪽의 무시무시한 짐승의 이름은 사자.

약속대로 밤 어둠을 뚫고 먼저 나타난 티스비를

공포에 떨게 해서 달아나게 합니다.

티스비는 달아나면서 망토를 떨어뜨리자,

나쁜 사자는 피 묻은 입으로 망토를 얼룩지게 해놓습니다.

곧이어 젊고 늘씬한 피라머스가 나타나지만

정다운 티스비의 망토가 피에 젖어 있는 것을 발견하고는

칼을, 피에 굶주린 칼을 빼들어,

피가 끓는 자기 가슴을 푹 찌릅니다.

한편 뽕나무 그늘 밑에 숨어 있던 티스비는

달려와서 남자의 단도를 빼가지고 자살해 버립니다.
나머지는 사자, 달빛, 돌담, 그리고 두 연인이
무대 위에서 제각기 말씀 올리기로 하겠습니다.

퀸스, 피라머스, 티스비, 사자, 달빛 퇴장.

티시어스 사자가 말을?

돌담이 세 걸음 앞으로 나온다.

드미트리 놀랄 일은 아니죠.
요즘 어중이떠중이들이 터진 입이라고 다들 떠들어대는
세상인데
사자라고 말 못하라는 법 있나요?

돌담 이 묵극에서 우연히
소생 스노트가 돌담 역을 맡았습니다.
미리 알려드리는데요 담에 금이 간 구멍이랄까 틈이 있어요.
그 구멍으로 연인 피라머스와 티스비가
자주 만나서 사랑을 속삭이죠.
이 진흙, 이 석회, 이 돌들이
제가 바로 돌담이라는 걸 증명합니다.

진짭니다. 그리고 이렇게 손가락 사이가 틈바구니입니다.

(손가락을 벌려보인다)

조마조마 하면서 사랑을 속삭이게 돼 있는.

티시어스 석회와 머리카락치고는 말솜씨가 제법인데.

헬레나 이렇게 똑똑한 담은 전 처음 보네요.

피라머스 다시 등장.

티시어스 피라머스가 돌담 옆으로 나오는군.

피라머스 오, 무서운 밤! 오, 시커먼 밤!

오, 해가 지면 반드시 찾아오는 밤!

오, 밤아! 오, 밤아! 아아, 아.

혹시나 티스비가 약속을 잊지는 않았을까?

그리고 너 돌담아! 오, 정든 우리 그리운 돌담아!

우리들의 부모님 집 사이에 서 있는 돌담아.

오, 정든 돌담아! 니 구멍은 어디 있니?

이 눈으로 좀 들여다보자구나. (돌담이 손가락을 펴 준다)

고맙다, 돌담아. 네게 신의 가호가 있기를─

자, 뭐가 보이나? 티스비는 보이지 않네.

오, 못된 돌담아. 나의 행복은 보이지 않는구나,

돌들아, 저주받으려무나, 나를 속인 죄로.

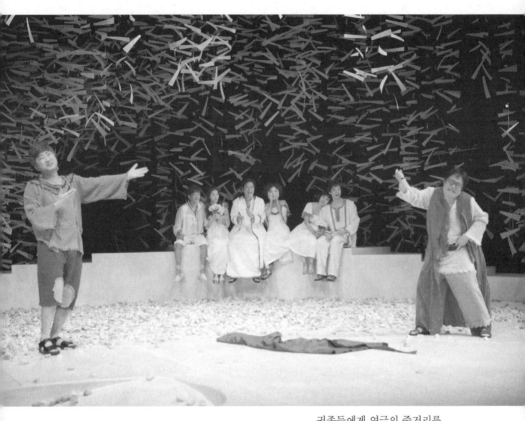

귀족들에게 연극의 줄거리를
설명해주는 직공들
[직공들(좌로부터 퀸스/류태호, 보텀/최용민)]

티시어스 똑똑한 돌담이니까 분명히 대꾸를 할걸?

보텀 (배역에서 빠져나와) 아녜요, 아닙니다. 공작님, 대꾸를 하면 안됩니다. '날 속인 죄로'가 티스비의 큐거든요. 지금 등장하는 거예요. 그럼 제가 돌담 틈으로 들여다보게 돼 있는 겁니다. 지금 말씀 드린대로 갈 테니까.
저기 오는구나.

티스비 등장.

티스비 오, 돌담아! 내 한숨소리 많이 들었지.
피라머스와 내가 헤어질 때마다
나의 앵두 같은 입술은 수없이 너의 돌에 키스했잖니.
석회와 머리카락을 이겨서 쌓아올린 너의 돌에.

피라머스 목소리가 보인다. 자, 틈바구니로 가서,
티스비의 얼굴이 들리는지 보기로 하자.
티스비!

티스비 내 사랑. 우리 님이신 것 같은데.

피라머스 같기는 무슨. 틀림없는 당신 님인데.
리멘더처럼 변함없는 내 사랑이여.

티스비 저도 헬렌처럼 운명의 마지막까지.

피라머스 프러쿨러스를 사모한 새펄러스도 이렇게까지 진정은 아

피라머스 역을 연기하고 있는 보텀

넜을 것이오.

티스비 프러쿨러스를 사모한 새펄러스와 같은 진정을 그대에게!

피라머스 아, 키스해 주오. 이 혐오스런 돌담구멍으로!

티스비 돌담구멍뿐 당신 입술에는 닿지 않는군요.

피라머스 이 길로 곧 나이너스 묘지에서 만나 주시겠소?

티스비 죽기 살기로 당장 가겠어요.

피라머스와 티스비 퇴장.

돌담 소생 돌담 이렇게 역할을 완수했습니다.

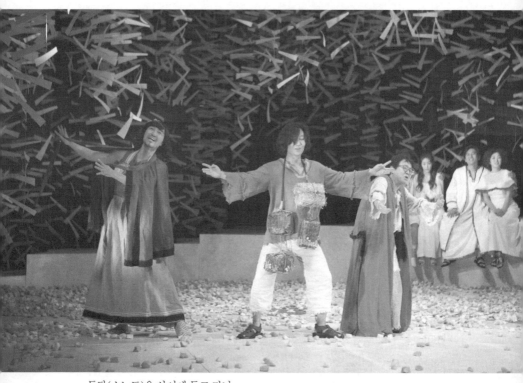

돌담(스노트)을 사이에 두고 만난
피라머스와 티스비

[돌담(스노트/신동선)]

완수한 이상 돌담 퇴장합니다.

돌담 퇴장.

티시어스 이젠 이웃 사이를 비추는 달이 등장하겠군.

드미트리 구제가 안 되네요. 남의 말을 엿듣는 돌담이 안나오나.

히폴리타 이런 엉터리 연극은 처음이에요.

티시어스 우수한 배우의 연기도 결국 꾸민 것에 불과하고
 끔찍한 연기도 상상력을 써서 보면 나쁘지 않아요.

히폴리타 배우들의 상상력이 아니라 관객의 상상력이 필요하네요.

티시어스 아니요, 배우들만큼만 이쪽에서 상상력을 동원해 주면 훌
 륭한 배우로 보일 수 있지.
 저기 점잖은 두 마리 짐승이 등장하는구만. 사람과 사자가.

사자와 달빛 등장.

사자 숙녀여러분, 마룻바닥을 살살 기는 아주 작은 생쥐조차도
 무서워하시는 연약한 심장의 소유자 여러분께서
 사자가 분노에 떨며 으르렁대면
 놀라시고 벌벌 떠실 게 분명하죠.
 그래서 말인데요 가구장이 스너그인 제가

무서운 숫사자 역을 가짜로 한다는 사실을 아시면

좀 덜 떨리실 거예요.

만일, 소생 진짜 사자로 이런 자리에서 으르렁댄다면

인생 불쌍하게 되는거죠.

티시어스 매우 온순한 맹수네. 양심적이고.

드미트리 이렇게 친절한 맹수는 처음 봅니다, 공작님.

라이샌더 여우같이 용기있네.

티시어스 자, 이제 달 얘기나 들어보자구.

달빛 이 등은 초승달인데요.

티시어스 초승달이 아닌데. 뿔이 없잖아. 초승달은 뿔처럼 생겼는데.

드미트리 뿔을 머리에라도 달아야지.

달빛 이 뿔등은 초승달인데요. 소생은 달님 속의 토끼랍니다.

티시어스 이건 용서가 안 되는 실수야. 토끼는 등 속에 들어가 있어
야지.

아니면 어떻게 달님 속의 토끼냐구?

헬레나 촛불이 타고 있는데 그 속에는 못 들어가죠.

촛불이 타고 있잖아요?

히폴리타 이 달 지겹다. 다음 장면으로 가요.

티시어스 달빛을 보니까 머지않아 저 달은 지게 생겼어요.

문화인으로서 체면도 있고 하니 끝까지 참고 봐 줍시다.

허미어 달빛, 계속해요.

달빛 소생, 여러분께 아뢰고 싶은 말씀은요,

이 등은 달님이구요. 저는 달님 속의 토끼구요.

이 계수나무는 제 계수나무구요. 이 개는 제 개예요.

드미트리 저게 다 등 속에 들어가 있어야 하는 건데.

죄다 달님 속에 있는거니까. 내버려두죠.

티스비가 들어오는군요.

티스비 다시 등장.

티스비 여기가 나이너스의 옛 무덤이네. 우리님은 어디에?

사자 (으르렁댄다) 어흥!

티스비는 망토를 벗어던지고 허겁지겁 달아난다.

드미트리 잘 울었어, 사자.

티시어스 잘 뛰었네. 티스비.

히폴리타 잘 비췄어, 달님! 정말 우아하게 비췄어요.

사자가 티스비의 망토를 물어뜯는다.

티시어스 잘 물어뜯었어, 사자.

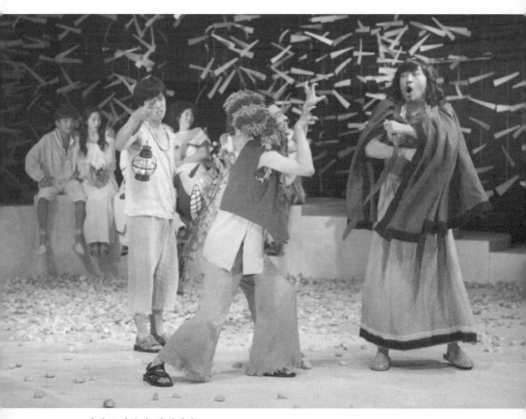

달빛(스타블링) 아래에서
사자(스너그)의 위협에 놀란 티스비
[달빛(스타블링/고영민), 사자(스너그/손철민)]

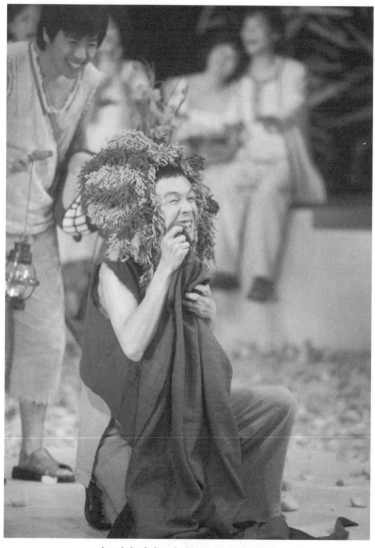

티스비가 떨어뜨린 망토를 물어뜯는 사자

드미트리 피라머스 등장했으니.

라이샌더 사자는 퇴장하였도다.

피라머스 등장. 사자 퇴장.

피라머스 어여쁜 달아! 너의 눈부신 달빛이 고맙구나.

금빛으로 화려하게 번쩍이는 너의 환한 달빛 속에서

일편단심의 티스비를 볼 수 있겠지.

잠깐! 오, 분하다.

이걸 봐라, 가엾은 기사,

오, 이게 무슨 끔찍한 슬픔이냐?!

눈아, 보이느냐?

이럴 수가,

내 귀여운 오리. 내 사랑!

당신의 아름다운 망토가

아니, 피에 얼룩지다니.

오라, 잔인한 복수의 신들아,

자, 운명들아! 오라, 오라

내 목숨의 줄을 끊어라.

두들겨 패고, 짓밟고, 때려 죽음으로 끝을 내다오.

티시어스 애인의 죽음과 그로 인한 슬픔은

눈물연기를 성공적으로 만들지.

히폴리타 창피한데 저 이가 불쌍하다.

피라머스 오, 조물주여! 왜, 왜, 사자를 만드셨습니까?

그 야비한 사자라는 놈이 내 애인의 목숨을 앗아갔습니다.

만인에게 사랑을 받고, 귀여움을 받고, 아니 받았던 절세의 미인이

이젠 이미 죽은 여인이라니!

아, 눈물아! 마구 쏟아져라.

자, 칼아! 찔러라, 피라머스의 가슴을.

옳다! 왼쪽가슴.

심장이 뛰는 왼쪽 가슴을! (가슴을 찌른다)

이렇게 죽는다. 이렇게, 이렇게, 이렇게.

이제 난 죽는다.

이제 난 사라진다.

내 영혼은 하늘나라로 날아간다.

혀는 빛을 잃어라.

달은 날아라.

(달빛 퇴장)

자, 죽자, 죽자, 죽자, 죽자.

(자기 얼굴을 가린다)

히폴리타 달빛이 들어가 버리면 어떡해? 티스비가 돌아와서 애인의

시체를 봐야할 텐데.

티시어스 별빛으로 알아보겠지. 저기 오네. 여자의 슬픔으로 막이
내리겠지?

티스비 등장.

히폴리타 저런 피라머스를 위해 오래 슬퍼해선 안 되는데. 짧고 간
단하게 하면 좋겠다.

드미트리 피라머스하고 티스비 중 누가 더 잘한다고 할 수가 없네.

라이샌더 여자는 벌써 저 부드러운 눈빛으로 남자를 알아봤다.

드미트리 그리고 여자는 다음과 같이 슬퍼하노니—

티스비 주무세요, 우리 님?

아니, 죽다니, 내 비둘기가!

피라머스, 일어나세요!

말을 해보세요. 말을! 말을 못하네!

죽었나요? 죽었어요?

당신의 고운 눈,

이 백합같은 입술,

앵두같은 코,

싱싱한 볼,

모두 무덤 속으로 사라져버렸네, 갔어.

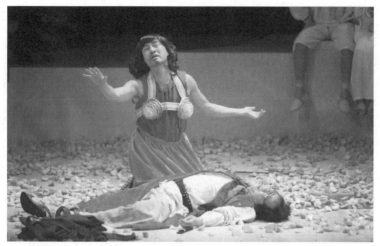
피라머스의 죽음 앞에 절규하는 티스비 [피라머스(최용민), 티스비(홍석천)]

온 천하의 연인들이여, 슬퍼해 줘요.
그의 초록빛의 눈동자를 볼 수 없다니ㅡ
(운다)
운명의 여신들아,
내게로 오라 오라.
젖빛같이 하얀 너희들의 손을
이 핏덩어리 속에 적시어라,
우리님의 비단실 목숨줄을
너희들이 끊어놓지 않았느냐.
혀야, 이제 말은 그만.

▲▶피라머스를 따라 자결하려는 티스비

[티스비(권동호)]

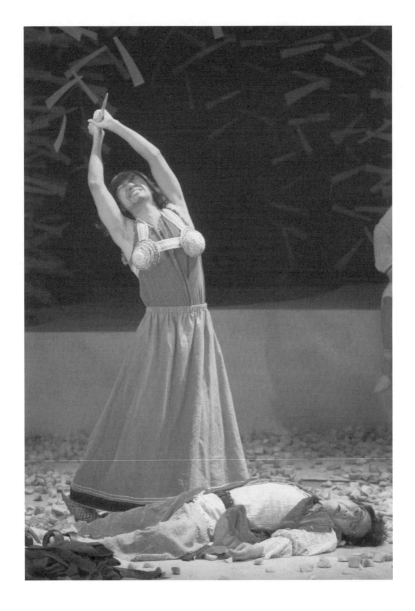

오라, 믿음직스러운 칼아.

칼아, 내 가슴을 찔러라.

(피라머스의 칼을 찾다가 없자 칼집으로 자살한다)

안녕히들 계세요.

이렇게 티스비는 죽어요.

안녕히, 안녕히, 안녕히.

(피라머스의 시체 위에 털썩 쓰러진다)

티시어스 달빛과 사자가 남아서 시체를 묻겠군.

드미트리 네, 돌담도 같이요.

사자 (나머지 직공들이 무대로 나오며) 아닙니다. 양쪽 집을 막고 서

있던 돌담은 허물어지고 없습니다.

그럼, 이제 에필로그를 보실래요?

아니면 버고마스크 춤을 들으실래요?

티시어스 에필로그는 제발― 자네들의 연극은 변명이 필요없는걸.

등장인물 모두 죽었는데, 감히 비난을 하겠나.

하긴 작가가 피라머스 역을 맡아서 티스비의 스타킹으로

목을 매 죽었더라면

더 멋진 비극이 됐을 텐데.

정말 훌륭하게들 했네. 에필로그는 놔두고 버고마스크 춤

으로 가지.

(달빛과 돌담이 버고마스크 춤을 추면서 퇴장하고, 사자도 퇴장한다.
티시어스가 일어나면서 말을 계속한다)
심야의 종이 지금 막 울렸다.
곧 요정들의 시간이 올 테니까
자, 연인들, 신방으로 들어가지.
자, 이제 자러 갑시다.

티시어스가 히폴리타를 데리고 퇴장. 그 뒤를 따라 연인들도 손을
잡고 퇴장. 이어 모두들 퇴장. 등불은 꺼지고 무대는 컴컴해진다. 펔
이 빗자루를 들고 등장.

퍽 굶주린 사자가 으르렁대고,
 늑대는 달을 보고 울어댄다.
 낮일에 지친 농부는
 코를 골고 자고 있다.
 지금은 밤의 세계.
 무덤은 아가리를 딱 벌리고,
 귀신들은 교회문을 미끄러져 나온다.
 태양빛을 피해
 꿈처럼 암흑을 쫓아
 달님의 마차와 나란히 달려가는

우리 요정들아, 우리 세상이다.

신나게 놀자. 생쥐 한 마리도

이 신성한 댁에는 못 들어온다.

문 뒤에서부터 먼지를 쓸기 위해

빗자루를 들고 내가 왔으니까.

오베론과 티테니아와 요정들이 몰려온다. 무대가 환하게 밝아진다.

오베론 자, 요정들아! 새벽이 올 때까지

이 집 구석구석을 돌아다녀.

저마다 가서

신성한 이슬을 따다가

이 댁의 방방마다 뿌리고,

세 쌍의 신랑 신부

영원히 행복하고 태어날 아기들 건강하게 해주자.

자, 뛰어!

모두 새벽에 만나자.

요정들 퇴장.

무대는 다시 컴컴해지고 조용해진다.

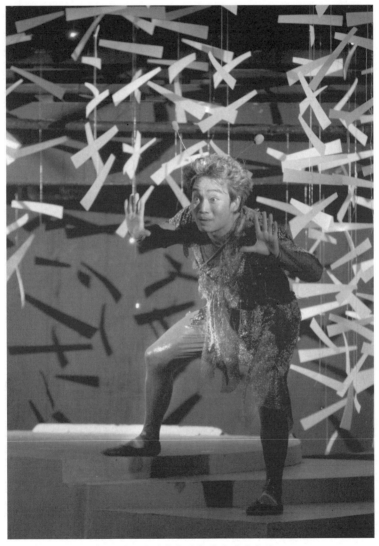

요정들의 시간이 되자 다시 나타난 퍽

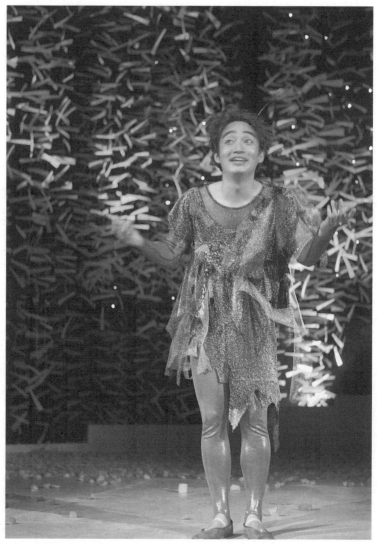

관객들에게 마지막 인사를 건네는 퍽

퍽 전 퍽 역을 맡은 ○○○인데요,

혹시 우리 요정 얘기가 기분을 상하게 해드렸다면

이렇게 생각하시면 어떠실까요.

잠시, 조신 틈에

꿈 속에서 우리를 보신 거라구요.

이 빈약하고 의미 없는 얘기는

단지, 꿈에 불과하니까요.

만약 여러분들의 이해로

비난의 힐책을 모면할 수 있다면

곧 보다 나은 솜씨를 보여드리겠다고

정직한 퍽 역을 맡았던 ○○○으로서 약속을 드리겠습니다.

그럼, 좋은 밤 되시구요.

마음에 드셨다면 박수를 쳐 주세요.

퍽 퇴장.

— The End —

최형인의
〈한여름 밤의 꿈〉

다르지 않은 듯, 다른…
극단 한양레퍼토리와 〈한여름 밤의 꿈〉

김지명 (한양대학교 대학원 연극학 박사 수료)

　1992년 한양대학교 연극영화학과 재학생 및 졸업생이 주축이 되어 설립된 극단 한양레퍼토리는 그 이름에 걸맞게 장기적인 계획 아래 극단원이 소화할 수 있는 작품을 선정, 공연하는 레퍼토리 시스템을 구축해 오고 있다. 1995년 예술의전당이 주최한 〈해외 명작가시리즈 I-셰익스피어 연극제〉에서 〈한여름 밤의 꿈〉을 공연한 것이 계기가 되어 이 작품 〈한여름 밤의 꿈〉도 극단 한양레퍼토리의 대표적인 레퍼토리로 자리 잡았다.

　공연사적으로 볼 때 이 셰익스피어의 〈한여름 밤의 꿈〉만큼 다양한 장르로 자주 무대화된 작품도 드물 것이다. 극중극이라든가, 르네상스시대의 이상향인 아카디아(숲)를 배경으로 몽환적이고 비현실적 요소를 사용해 연인들의 사랑을 노래하고 있으며 한 편의 꿈과 같은 즐겁고 행복한 결말을 맺고 있기에 영화나 뮤지컬로 변형되었을 뿐 아니라, 무대조건이 무궁무진한 만큼 유명한 현대 연출가들에 의해서 해체되고 재구성되는 과정을 거치며 같은 제목이지만 전혀 다른 모습으로 거듭나곤 했다. 이런 현실에서 원작

의 의도를 충실히 살려 해석하는데 초점을 맞추는 극단 한양레퍼토리의 〈한여름 밤의 꿈〉은 작품을 그대로의 모습으로 무대화한다는 점에서 오히려 차별성을 가진다.

〈한여름 밤의 꿈〉뿐만 아니라 한양레퍼토리가 그동안 무대에 올린 공연들을 보면 80%가 번역극이면서 대사를 위주로 하는 작품이다. 이는 아직 우리나라에 소개되지 않은 작가를 발굴하거나 기존의 작품을 무대언어로 충실하게 번역하고, 화술에 집중하고 대사를 통한 정서 표현을 강조하는 연기스타일을 구축한다는 측면에서 그 의미가 조명될 수 있겠다.

극단 대표인 최형인님의 연출적 특징이라면 작가-연출가와 유사한 번역자-연출가로 작업에 임하는 것이다. 흔히 번역은 말(언어)의 변화를, 번안은 상황의 변화를 의미한다. 그런데 최형인님의 번역은 단순한 언어의 옮김 그 이상이다. 정적인 변화에 머물지 않는다. 원전의 문학적 의미를 살리면서도 배우이며, 연기를 가르치는 사람답게 배우에게 적합한, 소위 살아있는 입말로 바꿈으로써 탁월한 공연대본으로 탈바꿈시키는 것이다.

안민수 선생에 따르면 현대 연출가의 작업을 크게 해석적 연출가와 창조적 연출가로 구분할 수 있다. 해석연출가는 이미 창조되어 있는 예술 작품을 기본 전제로 하여 그 작품을 작가의 의도대로 충실히 해석함으로써 자기 예술을 만든다. 반면, 창조적 연출

가는 어떤 완성된 형태가 전제되지 않은 채 모든 것을 자기 예술의 매체로 하는 데에 제한성을 갖지 않는다. 연출가는 통념상 희곡이라는 완성된 예술형태를 전제로 하므로 해석 예술가로 분류할 수 있으나 현대극의 제작과정에서는 희곡 자체도 표현 수단의 하나이므로 점점 자유로운 연출이 가능해지고 있다.

해석 연출가는 희곡을 자신의 생각을 표현하는 수단으로 삼는 것이 아니라 희곡에서 작가가 말하려고 하는 바를 충실하게 전달하는 데 주력한다. 연출가마다 희곡 해석의 기본이 되는 철학이 다르기 때문에 연출가는 작가의 의도를 아무리 충실하게 반영하려 해도 주관적인 한계를 벗어날 수 없으며 따라서 같은 작품의 해석도 다른 모습으로 나타날 수밖에 없다. 이런 시도가 가능한 것은 희곡의 완벽성 때문이다. 해석예술이라고 할 때 그 '해석'이라는 것은 외국어를 우리말로 옮겨 놓는다는 단순한 의미가 아니라 '해석의 창조성'을 의미한다.

번역은 제 2의 창작이라 하지 않았던가! 훌륭한 번역이 원작 못지않은 가치를 지니는 경우를 우리는 목격해 왔다. 시나 소설에만 국한된 것이 아니다. 아직까지 창작이 부진한 공연 현실에서 해외의 우수한 작품들을 우리 말, 우리 무대언어로 바꾸어 공연하는 작업은 여전히 유효하며 중요하다. 물론 번역된 셰익스피어 작품은 많다. 그러나 연극인들이 이구동성으로 하는 말, 번역된 셰익스피어 작품을 그대로 무대에 올리기는 불가능하다는 것. 말 풀이

에 치중하다보니 정작 무슨 말인지 모르겠다거나 리듬감이 없는 산문체가 대부분이기 때문이다. 한두 마디 고쳐서 될 일도 아닐뿐더러 심하면 원문을 들여다보며 원어 해석에 연습시간 대부분을 바치는 몹쓸 경우까지 생긴다.

따라서 셰익스피어의 작품을 무대에 올릴 때에는 셰익스피어보다 더 잘 알고 이해하고 있을 뿐 아니라 의도하는 바를 정확히 파악해야만 희곡과는 또 다른 형태인 연극으로 보여줄 수 있다. 번역하는 과정에서 연극적 상상력이 발휘되어야 대본 속에서 인물들의 움직임이 마치 무대그림을 보듯 생생하게 전개되는 것이다. 한양레퍼토리의 〈한여름 밤의 꿈〉은 번역극으로서 극이 지향하는 원작의도를 충실하게 살리면서 공연하는 배우에게 적합한 연기방식(언어)을 찾아 현대극으로 재생되었다.

본인은 이 작품을 최형인의 〈한여름 밤의 꿈〉이라 부르고 싶다. 현대 공연경향의 하나가 바로 해체와 재구성이 빈번해지면서 작품이 원작자의 손을 벗어나 연출자의 이름으로 불리는 것, 피터 브룩의 〈한여름 밤의 꿈〉이라든가 오태석의 〈로미오와 줄리엣〉 등이 그런 맥락이다. 원작에서 벗어나지 않았으나 공연현장의 생생함이 담긴 언어로 과거의 작품을 현재에 살려낸, 다르지 않은 듯 다른 새로움을 가지고 있기 때문에 단순한 번역자, 연출자가 아닌 재생자로서 최형인이라는 이름을 붙이기에 손색이 없다. 부

수고 다시 붙이고. 이런 과정만이 진정한 연출로 대접받는 현대 연극의 흐름이 부담스럽다는, 작가의 대리인으로서 작가 대신 작품을 올릴 수 있다는 것만으로도 감사한다는 그녀를 통해서 만나는 〈한여름 밤의 꿈〉은 원문이 지닌 리듬의 결을 유지하면서 우리말의 멋과 맛을 살려 언제 어느 무대에라도 오를 수 있는 만반의 준비를 갖춘 공연용 대본을 만들겠다는 의지를 표현한 도전이랄 수 있겠다.

최형인, 그녀가 관객과 만나는 방법은 "희곡에 모든 해답이 있다"는 그녀의 신조처럼 이 작품 〈한여름 밤의 꿈〉의 한 구절 속에서도 발견된다.

그 연극을 보자구.
진심으로 충실하게 해준다면 나쁠 수 없으니까.

무대에서
최형인과 놀다 | A Midsummer Night' s Dream
번역 원본 : 『THE RIVERSIDE SHAKESPEARE』 중
『A Midsummer Night' s Dream』

초판 1쇄 인쇄일 2009년 7월 15일
초판 1쇄 발행일 2009년 7월 20일

원 작 셰익스피어
번 역 최형인
만 든 이 이정옥
만 든 곳 평민사
　　　　　서울시 서대문구 남가좌2동 370-40
　　　　　전화: (02)375-8571(代)
　　　　　팩스: (02)375-8573

　　　　　평민사 모든 자료를 한눈에 ―
　　　　　http://blog.naver.com/pyung1976
　　　　　이메일: pyung1976@naver.com

등록번호 제10-328호

ISBN 978-89-7115-539-4 03600

정 가 8,000원